Mensa
The High IQ Society

英國門薩官方唯一授權

門薩學會MENSA
全球最強腦力開發訓練
台灣門薩──審訂　進階篇　第四級 LEVEL 4

BRAIN TEASERS

門薩學會MENSA全球最強腦力開發訓練
英國門薩官方唯一授權　進階篇　第四級

BRAIN TEASERS:
Train your brain with 200 baffing puzzles

編者	Mensa門薩學會
審訂	台灣門薩
	林至謙、沈逸群、孫為峰、陳謙、陸茗庭、徐健洵
	曾于修、曾世傑、鄭育承、蔡亦崴、劉尚儒
譯者	屠建明
責任編輯	顏妤安
內文構成	賴姵伶
封面設計	陳文德
行銷企畫	劉妍伶
發行人	王榮文
出版發行	遠流出版事業股份有限公司
地址	臺北市中山北路一段11號13樓
客服電話	02-2571-0297
傳真	02-2571-0197
郵撥	0189456-1
著作權顧問	蕭雄淋律師

2022年6月30日　初版一刷
定價　平裝新台幣350元（如有缺頁或破損，請寄回更換）
有著作權‧侵害必究 Printed in Taiwan
ISBN　978-957-32-9632-4
遠流博識網　http://www.ylib.com
E-mail：ylib@ylib.com

國家圖書館出版品預行編目 (CIP) 資料

門薩學會MENSA全球最強腦力開發訓練. 進階篇第四級/Mensa門薩學會編；屠建明譯. -- 初版. -- 臺北市：遠流出版事業股份有限公司,
2022.06
面；　公分
譯自：Mensa : brain teasers
ISBN 978-957-32-9632-4(平裝)
1.CST: 益智遊戲
997　　　　　111008635

各界頂尖推薦

何季蓁｜Mensa Taiwan台灣門薩理事長

馬大元｜身心科醫師、作家 / YouTuber、醫師國考 / 高考榜首

逸　馬｜逸馬的桌遊小教室創辦人

郭君逸｜國立臺灣師範大學數學系副教授

張嘉峻｜腦神在在創辦人兼首席講師

★「可以從遊戲中學習，是最棒的事了。」

——逸馬的桌遊小教室創辦人／逸馬

★「大腦像肌肉，越鍛鍊就會越發達。建議各年齡的朋友都可以善用這套書，讓大腦每天上健身房！」

——身心科醫師、作家 / YouTuber、醫師國考 / 高考榜首／馬大元

★「規律的觀察是基本且重要的數學能力，這樣的訓練的其實不只是為了智力測驗，而是能培養數學的研究能力。」

——國立臺灣師範大學數學系副教授／郭君逸

★「小時候是智力測驗愛好者，國小更獲得智力測驗全校第一！本書有許多題目，讓您絞盡腦汁、腦洞大開；如果想體會解謎的樂趣，一定要買一本來試試看，能提升智力、開發大腦潛力！」

——腦神在在創辦人兼首席講師／張嘉峻

關於門薩

門薩學會是一個國際性的高智商組織，會員均以必須具備高智商做為入會條件。我們在全球40多個國家，總計已經有超過10萬人以上的會員。門薩學會的成立宗旨如下：

* 為了追求人類的福祉，發掘並培育人類的智力。
* 鼓勵進行關於智力本質、特質與運用的研究。
* 為門薩會員在智力與社交面向提供具啟發性的環境。

只要是智商分數在當地人口前2%的人，都可以成為門薩學會的會員。你是我們一直在尋找的那2%的人嗎？成為門薩學會的會員可以享有以下的福利：

* 全國性與全球性的網路和社交活動。
* 特殊興趣社群—提供會員許多機會追求個人的嗜好與興趣，從藝術到動物學都有機會在這邊討論。
* 不定期發行的會員限定電子雜誌。
* 參與當地的各種聚會活動，主題廣泛，囊括遊戲到美食。
* 參與全國性與全球性的定期聚會與會議。
* 參與提升智力的演講與研討會。

歡迎從以下管道追蹤門薩在台灣的最新消息：
官網　https://www.mensa.tw/
FB粉絲專頁　https://www.facebook.com/MensaTaiwan

目錄

前言

有些事永遠都會讓人摸不著頭緒：量子力學、英語拼字、政治人物等等。然而，謎題永恆的吸引力卻像白紙黑字一樣顯而易見。從古代的蘇美謎題到夏洛克·福爾摩斯的懸案，從獅身人面到中國的七巧板，對人類的心智而言，克服挑戰、解決問題後所獲得的成就感、和發現答案後的驚喜，一直都有莫大的吸引力。簡單來說，我們都渴望靈光乍現的剎那。

接下來的頁數裡，你會找到很多這樣的瞬間。謎題的關鍵可能是A或B，開或關。你需要大量布林邏輯思考才能解決這些謎題，所謂的「布林邏輯（Boolean）」，是以喬治‧布爾（George Boole）命名的。在布林邏輯的中心思想在於「一段論述非真即假」。解題時，一定要切記這個策略：解題不能用猜的。當你在這本書遇到障礙時，一定要記得，所有題目都可以分解成更小的「A或B」。

舉例來說，有些謎題必須在空格內填入特定數字。這些題目十之八九都不會給予起始數字，但這不代表無法得出答案。想想其他的可能，就一定有辦法解開謎題。每個謎題要先思考找出最淺而易見的數字規律，接著觀察找出適合的地方，在對照驗證下填入適當的位置。

一旦用過了這項技巧，你就永遠不會忘記了。這不但是解題過程的其中一項好處，更能找到不同的滿足感。解題沒有順序、沒有硬性規

定、也沒有快速解題的既定方式，唯有透過解開新謎題及熟悉解題技巧才能解鎖自己大腦的潛力。

提升思考方式很重要，不過從古自今解題的意義一直在於「樂趣」。無論是老練的解題者或解題新手，你一定能透過解題獲得些許樂趣。

還記得小學的時候，我會花好幾個小時在算數上（其實也算是一種謎題），身為孩子的我在玩笑與謎語中度過了快樂的時光。十三歲耶誕節的時候，祖父送我一套福爾摩斯全集，我因此為之著迷。數學從來就不是例行工作，當每次我解題都會忘了時間，讓我逃離其他非謎題的問題。

剛剛說的這些就是在你面前的這本書，其中包含了一系列讓你可以挑戰、獲得滿足、感到意外的腦筋急轉彎，謎題包括有趣的場景、雙關語及文字遊戲、栩栩如生的視覺效果等，讓你投入語言、視覺、數學、邏輯的思考世界。書中也提供了讓你又驚又喜的內容。你可以坐下好好放鬆，拿起鉛筆或筆（若你很有自信），擁抱布林邏輯的世界。如果解題過程的確獲得樂趣，你也可以試試其他的Mensa謎題全集，每一冊都提供了深思的機會以及無拘無束的樂趣。

格雷厄姆・瓊斯（Graham Jones）

腦筋急轉彎

Test 1

01 在每個空白磚塊上都填上一個數字，使每個磚塊都等於正下方兩個磚塊的數字總和。

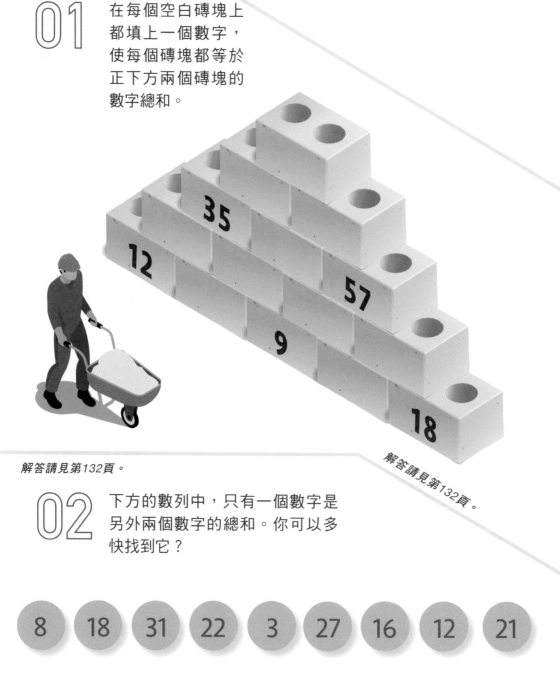

解答請見第132頁。

解答請見第132頁。

02 下方的數列中，只有一個數字是另外兩個數字的總和。你可以多快找到它？

8　18　31　22　3　27　16　12　21

03 將格子填滿，讓每一行及每一列皆包含1格紅色、1格綠色、1格藍色以及2格空白。格子周遭有顏色的數字，代表由該位置沿該行／該列前進時遇到該顏色的順序（空白不算）。舉例來說，綠色的1表示前進時遇到的第一個顏色是綠色，而藍色的2則表示前進時遇到的第二個顏色是藍色。

04

比對圖中的數字資訊，解出問號應該是哪個神祕四位數字。圓點數目代表出現幾個答案數字，綠色代表數字正確且位置正確，紅色代表數字正確但位置不正確。例如，5892有兩個數字跟答案相同，但只有一個數字位置正確。

解答請見第132頁。

05 以下四種動物中，有三種動物的特性互不相同，但是有一隻動物的特性與其他三隻動物均有所交集。請問是哪一隻？

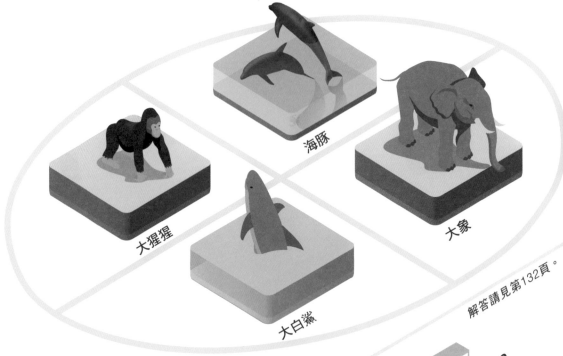

海豚

大猩猩

大白鯊

大象

06 在黃色空格中填入1～9之間的數字（數字不可重複），讓算式成立。計算方式從左至右，從上至下，並忽略先乘除、後加減的規則。

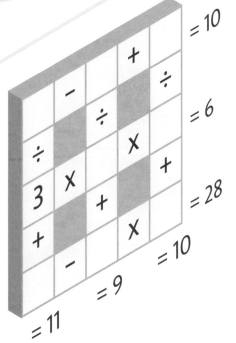

07　問號應該是哪個數字呢？

6 　 15 　 35 　 77 　 143 　 ?

解答請見第132頁。

解答請見第132頁。

08

請將下方的數字填入正確位置。

3位數	432	692	4位數	5位數	64344
123	495	725	3274	31122	69458
194	549	754	3275	34972	71492
343	567	827		37165	
365	685			47365	
389				53285	

依照以下規則將圖形填入空白處：

只有綠色六邊形沒有移動，但仍接觸到兩個原本就相接的六邊形。橘色六邊形移動到相鄰且位於外側的位置，紫色六邊形移動兩個位置。橘色與紫色六邊形相鄰；粉紅與橘色六邊形相鄰；粉紅及黃色六邊形不與藍色六邊形相接。

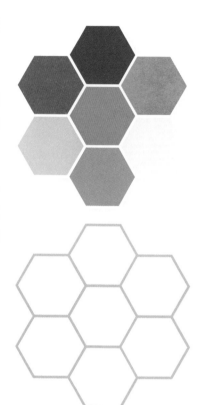

解答請見第132頁。

10 問號應該是哪個數字呢？

解答請見第132頁。

=40

=43

=49

=?

=38

11 天平1與天平2皆為平衡。天平3右邊
應該要放上幾個綠色方塊，才能維持
平衡？

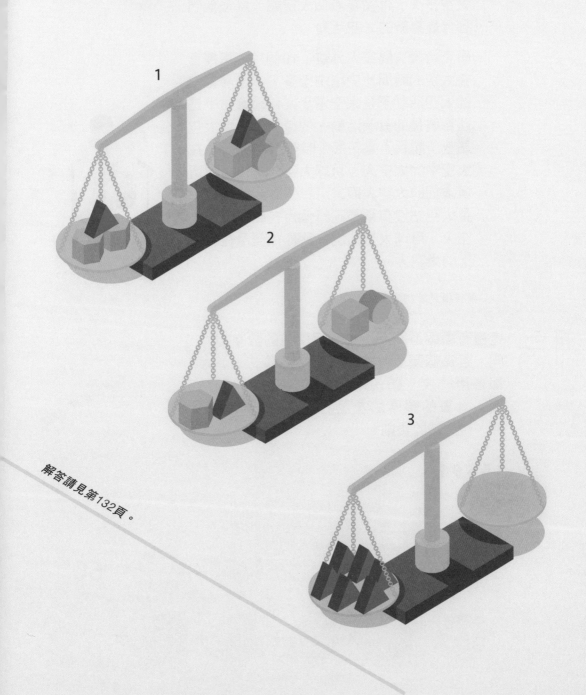

1

2

3

解答請見第132頁。

12

三位太空人（艦長、指揮官、中士）正在巡迴全國，展示他們的經驗以及創新的研究。透過以下線索，找出每個太空人待在太空多久、停留在哪個太空站，以及他們各自最喜歡的太空活動。

庫克指揮官與家人分離了19個月，指揮官在太空的時間比史塔中士多，中士最喜歡的太空活動不是太空漫步。科學實驗不是匹奇艦長的首選活動，他待在天王星太空站上；艦長不是花最少時間（16個月）在太空中的太空人。月球太空站對於喜歡清潔濾網的太空人而言可說是賓至如歸。金星太空站沒有承載花21個月在軌道上的太空人。月球太空站沒有承載16個月在軌道上的太空人。

解答請見第132頁。

13

這裡有兩個不同的算式，但使用的數字相同，且每個運算符號（＋、－、×、÷）都各用一次。請使用下列的數字完成算式，計算的順序由左至右，並忽略先乘除、後加減的規則。

解答請見第132頁。

3 5 6 9 12

$$\bigcirc \div \bigcirc + \bigcirc - \bigcirc \times \bigcirc = 60$$

$$\bigcirc - \bigcirc \times \bigcirc \div \bigcirc + \bigcirc = 7$$

14 請問哪個是最適合的選項？

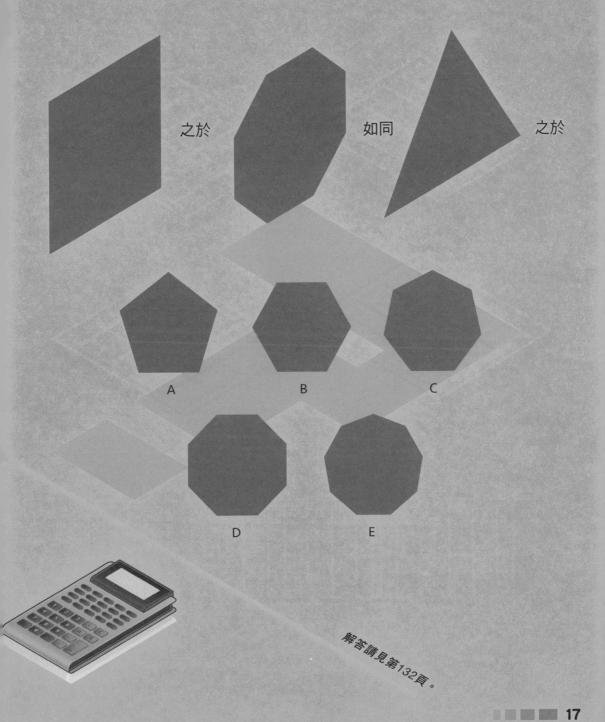

之於　　　　　如同　　　　　之於

A　　　　　　B　　　　　　C

D　　　　　　E

解答請見第132頁。

15

依照邏輯，下一個應該是
哪個圖形呢？

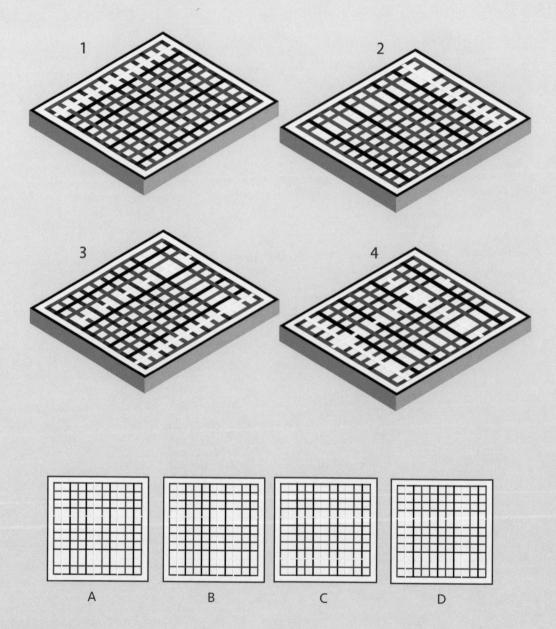

解答請見第132頁。

16

在3×3的格子中填入以下的顏色：紅、橘、黃、綠、藍、紫、粉紅、咖啡、黑。所有提示都與同一行或同一列有關聯，「A在B上面」表示A與B在同一行，而「C在D的左邊或右邊」表示C和D同一列。提示：黃色在黑色上面，黑色在藍色右邊。咖啡色在綠色及紫色上面，且在粉紅色左邊。紅色在藍色上面且在紫色右邊。粉紅色在藍色上面且在黃色左邊。

上方

解答請見第133頁。

17

這個「填字遊戲」裡的所有答案都是數字。沒有線索的答案是個教育史上的重要日子（日、月、年）。

1	2		3		4	
5					6	7
	8	9		10		
11						
12	13		14		15	
16					17	18
	19					

橫向

1 直向7 × 直向9的首兩位數 × 相反的直向1

5 $4^2 + 5^2$

6 4^3

8 沒有線索

12 橫向19 − 橫向1

16 橫向5 ＋ 橫向17

17 直向9的首兩位數

19 100內前三個最大的質數的乘積

直向

1 $3^2 + 5^2$

2 6^3

3 直向7 − 直向11

4 10 × 橫向17

7 直向11 × 相反的橫向5

9 23 × 7

10 直向11 × 7

11 橫向19的末三位數字相乘

13 直向3 ＋ 直向4 ＋ 直向7

14 直向9數字重組

15 13,008 ÷ 橫向17

18 直向1 ＋ 直向11的末兩位數

解答請見第133頁。

18 (鼠婦的腳 × 奧林匹克旗幟上的環)－(氧原子的原子序＋正規高爾夫球場的洞數) ＝ ?

解答請見第133頁。

解答請見第133頁。

19 三姐妹愛莎、凱莎、莎莎在除夕夜拜訪了遭監禁的父親。每個人都下定決心要定期探望父親。愛莎每三天會探望一次，凱莎每五天探望一次，莎莎每七天一次。假定今年並不是閏年，一年中三姐妹會有幾次三人都在同一天探監？三人第一次同時探監的日期會是哪一天？

Test 2

01 在每個空白磚塊上都填上一個數字，使每個磚塊都等於正下方兩個磚塊的數字總和。

42

9 21 40

8

解答請見第133頁。

解答請見第133頁。

02 下方的數列中，只有一個數字是另外兩個數字的總和。你可以多快找到它？

23 16 33 9 12 28 38 27 20

03

將格子填滿，讓每一行及每一列皆包含1格紅色、1格綠色、1格藍色以及2格空白。格子周遭有顏色的數字，代表由該位置沿該行／該列前進時遇到該顏色的順序（空白不算）。舉例來說，綠色的1表示前進時遇到的第一個顏色是綠色，而藍色的2則表示前進時遇到的第二個顏色是藍色。

解答請見第133頁。

解答請見 第133頁。

04

（半小時的秒數÷貓有幾條命）－（標準鋼琴琴鍵的總數＋歐盟國旗的星星數）＝？

05

以下四座城市中，有三個城市的特性互不相同，但是有一座城市的特性與其他三座城市均有所交集。請問是哪一座？

都柏林

東京

威尼斯

巴黎

解答請見第133頁。

06

在黃色空格中填入1～9之間的數字（數字不可重複），讓算式成立。計算方式從左至右，從上至下，並忽略先乘除、後加減的規則。

解答請見第133頁。

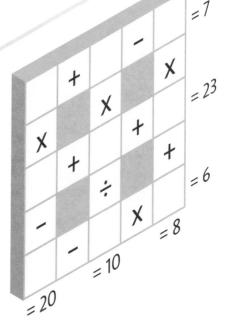

07 問號應該是哪個數字呢？

1　1　3　15　105　?

解答請見第133頁。

解答請見第133頁。

08

請將下方的數字填
入正確位置。

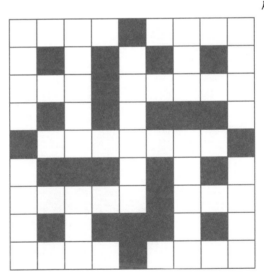

3位數	4位數		5位數	6位數
432	1739	4929	28672	624783
454	1845	6826	28688	
636	1946		31482	7位數
846	3636		61483	5237829
	3824			
	4655			

09 依照以下規則將圖形填入空白處：

只有紫色長條形沒有移動。只有藍色長條形移動超過一個位置。藍色長條形同時與紅色及綠色長條形相鄰。

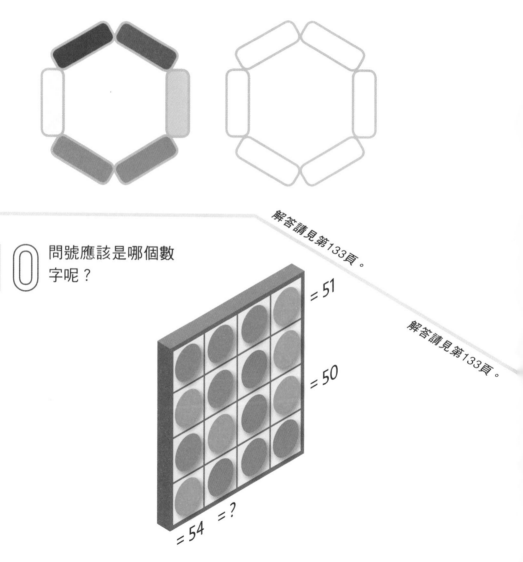

10 問號應該是哪個數字呢？

= 51

= 50

= 54　= ?

解答請見第133頁。

解答請見第133頁。

11 依照邏輯，下一個應該是哪個圖形呢？

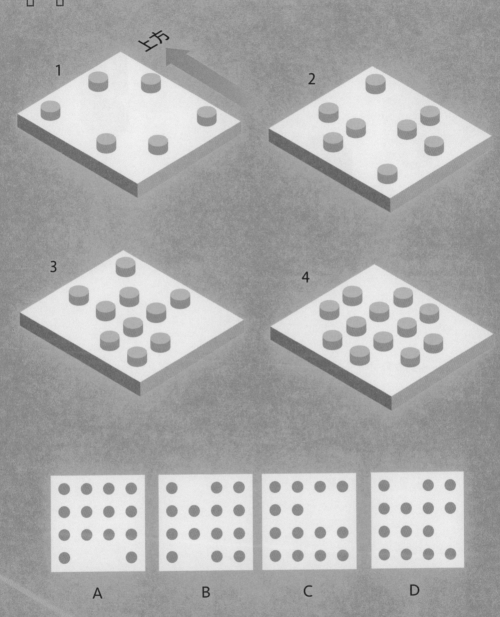

A

B

C

D

解答請見第133頁。

12

要怎麼加上三條線，才能讓數字55555變成66。

（註：下方圖形僅為插圖，請從數字本身思考。）

解答請見第133頁。

解答請見 第133頁。

13

這裡有兩個不同的算式，但使用的數字相同，且每個運算符號（＋、－、×、÷）都各用一次。請使用下列的數字完成算式，計算的順序由左至右，並忽略先乘除、後加減的規則。

6 9 11 12 18

⬤ － ⬤ × ⬤ ＋ ⬤ ÷ ⬤ ＝ 6

⬤ ÷ ⬤ × ⬤ － ⬤ ＋ ⬤ ＝ 38

14

埃及艷后身邊圍繞著諂媚者，他們建造了壯觀的工程，只為了成為克麗奧佩脫拉的寵兒。根據以下的資訊，找出誰的建築帶給艷后榮耀、花了多少時間完成、建築是獻給哪一位神祇。

魔法師戴迪的建築不是金字塔，獻給伊希斯女神，建造時間比堡壘多了兩年。獻給荷魯斯神的建築建造的時間最長，足足八年。布內卜打造的雄偉建築，建造時間是金字塔的一半，且獻給阿蒙神。神殿並非由阿達亞監督建造，但給了埃及艷后極深的印象。

解答請見第134頁。

15 天平1與天平2皆為平衡。天平3右邊應該要放上幾個三角形,才能維持平衡?

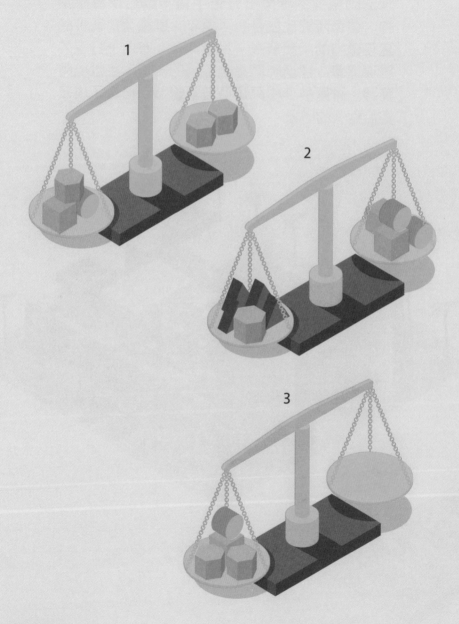

解答請見第134頁。

16

比對圖中的數字資訊，解出問號應該是哪個神祕四位數字。圓點數目代表出現幾個答案數字，綠色代表數字正確且位置正確，紅色代表數字正確但位置不正確。例如，2184有三個數字跟答案相同，但只有兩個數字位置正確。

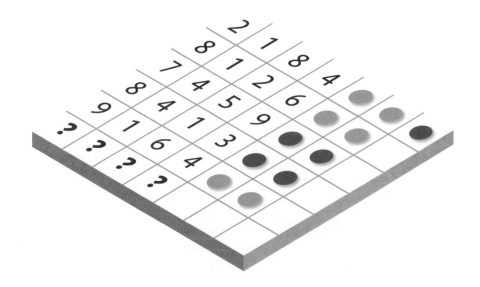

解答請見第134頁。

17

這個「填字遊戲」裡的所有答案都是數字。沒有線索的答案是跟服裝有關的重要日子（日、月、年）。

1	2		3	4		5	6
7		8			9		
	10			11			
12		13	14		15		16
17	18			19			
20			21				
	22				23	24	
25					26		27
28		29				30	

橫向

1 相反的橫向30
3 連續遞減的數字
5 橫向17的首兩位數
7 橫向3 － 20
9 8 × (直向6 + 1)
10 一天的小時數
11 619 × 15
13 299 + 303 + 308
15 橫向1 × 3
17 227 × 橫向3的首位數
19 八週總天數的平方
20 某個質數的三次方
21 橫向1 × 橫向1的首位數
22 23 × 223
23 橫向5 × 3
25 一個圓圈的度數
26 18 × 31
28 3 × 橫向30
29 橫向28 + 直向14 + 直向25 + 橫向30
30 直向16的平方根

直向

1 4 × 橫向10
2 直向24 － 橫向21
4 74^2 + (7 × 4除以二)
5 所有不同的奇數
6 直向16的首兩位數
8 橫向 21 × 直向4
9 沒有線索
12 橫向29數字重組
14 正好六個約數的最小數字
16 直向4 － 橫向22
18 數字遞增的序列
19 橫向19的首兩位數
21 373 × 24
24 4755的20%
25 連續遞增的奇數
27 $5^2 + 8^2$

解答請見第134頁。

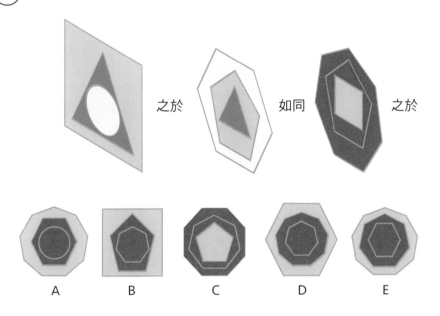

18 請問哪個是最適合的選項？

之於　　如同　　之於

A　　B　　C　　D　　E

解答請見第134頁。

解答請見第134頁。

19 在3×3的格子中填入以下的顏色：紅、橘、黃、綠、藍、紫、粉紅、咖啡、黑。所有提示都與同一行或同一列有關聯，所以「A在B上面」表示A與B在同一行，而「C在D的左邊或右邊」表示C和D同一列。提示：黑色在橘色下面且在紫色左邊。綠色在紅色及咖啡色上面。黃色在紫色上面且在咖啡色左邊。紅色在橘色及黃色左邊，而藍色在粉紅色右邊。

上方

Test 3

01

在每個空白磚塊上都填上一個數字，使每個磚塊都等於正下方兩個磚塊的數字總和。

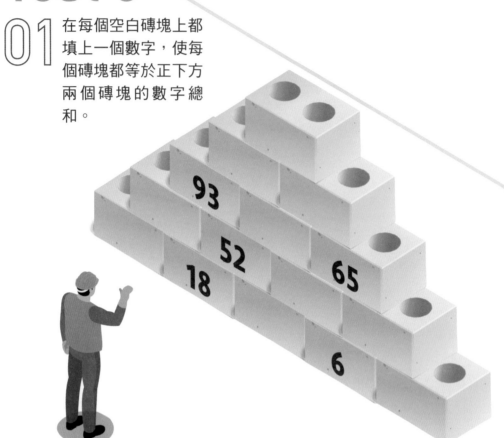

解答請見第134頁。

02

下方的數列中，只有一個數字是另外兩個數字的總和。你可以多快找到它？

解答請見第134頁。

17　41　37　9　26　22　6　33　14

03 將格子填滿，讓每一行及每一列皆包含1格紅色、1格綠色、1格藍色以及2格空白。格子周遭有顏色的數字，代表由該位置沿該行／該列前進時遇到該顏色的順序（空白不算）。舉例來說，綠色的1表示前進時遇到的第一個顏色是綠色，而藍色的2則表示前進時遇到的第二個顏色是藍色。

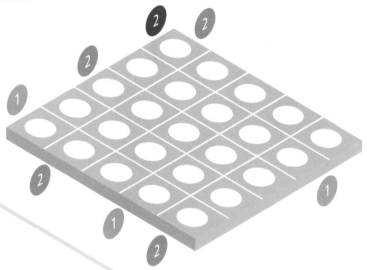

04

創世紀星球的一年有一百天。假設在任何一天出生的機率都相同，創世紀星球的居民要聚集多少人，出現兩個人同一天生日的機率才會超過50％？

解答請見 第134頁。

解答請見 第134頁。

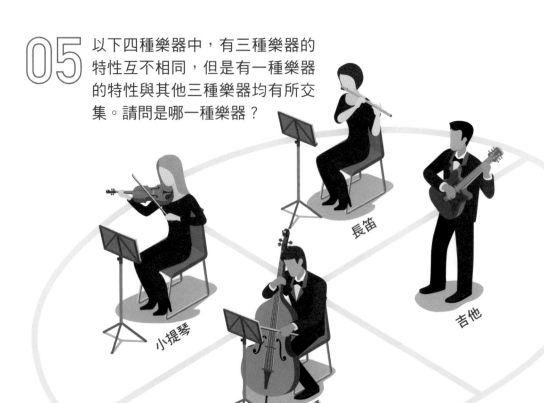

05

以下四種樂器中,有三種樂器的特性互不相同,但是有一種樂器的特性與其他三種樂器均有所交集。請問是哪一種樂器?

長笛

吉他

小提琴

大提琴

解答請見第134頁。

06

在黃色空格中填入1~9之間的數字(數字不可重複),讓算式成立。計算方式從左至右,從上至下,並忽略先乘除、後加減的規則。

解答請見第134頁。

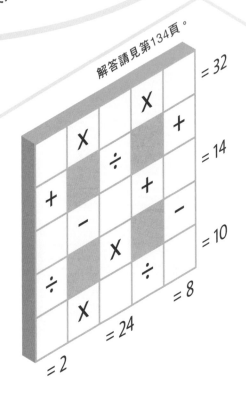

07

請將下方的數字填
入正確位置。

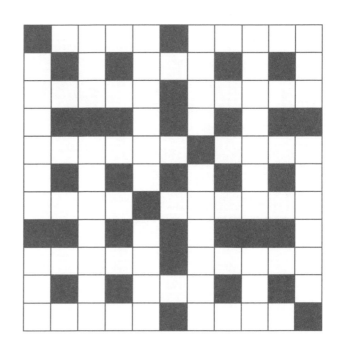

3位數	4位數	5位數	6位數	7位數
105	4197	15471	350386	2928463
215	4723	45231	370434	2956483
291	4757	45234	452686	
494	6120	53870	652337	
751	6427	57340	750414	
798	6753	90234	776417	

解答請見第135頁。

解答請見第135頁。

 問號應該是哪個數字呢？

363　224　139　85　54　31　23　?

09

依照以下規則將圖形填入空白處：

所有正方形都移動過，但三角形只有移動兩個。紅色仍與三個顏色正交相鄰，其中包括紫色與綠色。橘色移動至底列。淺綠色與淺藍色正交相鄰，且淺藍色與淺綠色不同列。黃色仍與橘色相鄰。

解答請見第135頁。

10

問號應該是哪個數字呢？

解答請見第135頁。

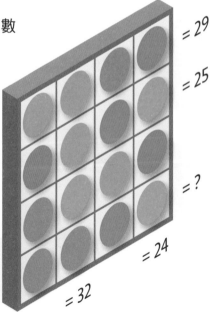

= 29

= 25

= ?

= 24

= 32

11 天平1與天平2皆為平衡。天平3右邊應
該要放上幾個三角形,才能維持平衡?

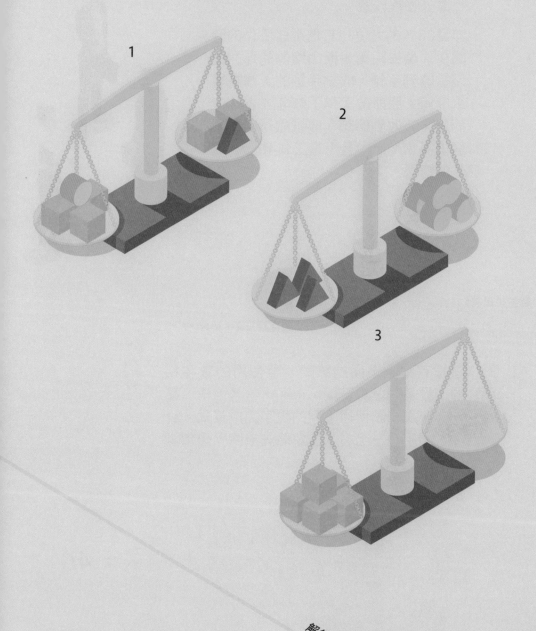

1

2

3

解答請見第135頁。

12

三位鄰居很巧的在同一天退休。透過以下線索，找出每個人在同個職位待了幾年、同事送了什麼餞別禮，以及打算去哪裡旅遊。

年資33年的尤里比其他鄰居工作的時間少。要去阿爾卑斯山度假的耶胡迪沒有收到手錶，收到手錶的人想在羅馬度假。亞斯敏工作了45年才退休，而且沒有收到懷錶。收到旅行鐘的鄰居去德州度假，且不是工作40年才退休的鄰居。

解答請見第135頁。

解答請見第135頁。

13

這裡有兩個不同的算式，但使用的數字相同，且每個運算符號（＋、－、×、÷）都各用一次。請使用下列的數字完成算式，計算的順序由左至右，並忽略先乘除、後加減的規則。

3 4 6 7 28

◯ － ◯ ÷ ◯ x ◯ ＋ ◯ = 46

◯ ÷ ◯ ＋ ◯ － ◯ x ◯ = 92

14 請問哪個是最適合的選項？

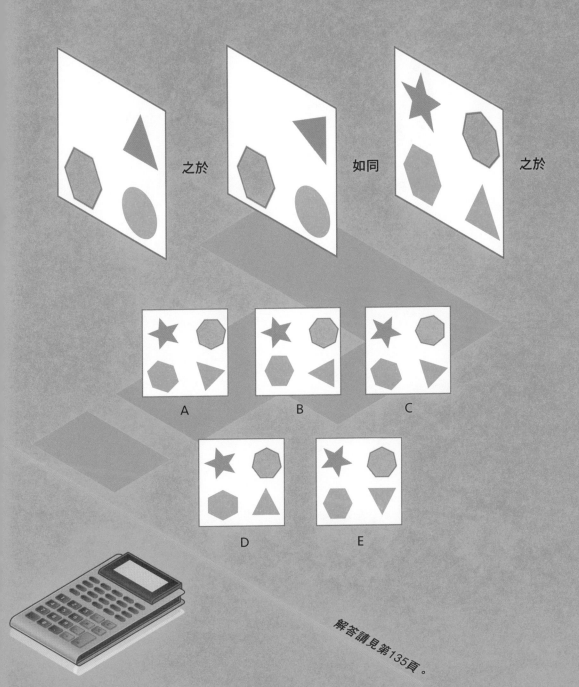

之於 ⋯⋯ 如同 ⋯⋯ 之於

A B C

D E

解答請見第135頁。

15 依照邏輯，下一個應該是
哪個圖形呢？

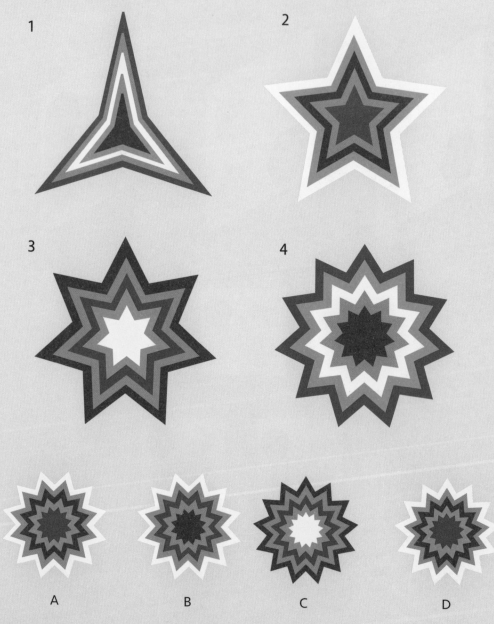

解答請見第135頁。

16

在3×3的格子中填入以下的顏色：紅、橘、黃、綠、藍、紫、粉紅、咖啡、黑。所有提示都與同一行或同一列有關聯，所以「A比B高」表示A與B在同一行，而「C在D的左邊或右邊」表示C和D同一列。提示：粉紅色在橘色及黃色上面，黃色在紫色左邊。綠色在紅色及粉紅色左邊且在黑色上面。紫色在紅色及咖啡色下面，咖啡色在黑色右邊。藍色在黃色左邊。

上方

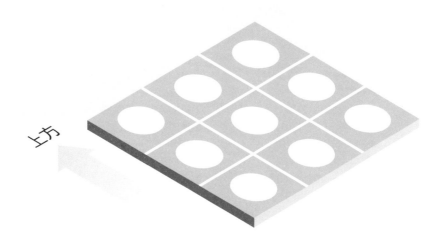

解答請見第135頁。

17

這個「填字遊戲」裡的所有答案都是數字。沒有線索的答案是個和喜劇有關的重要日子（日、月、年）。

橫向

1 $1907 \times 2^3 \times 3^3$
6 直向20的平方根
7 直向6 ÷ 橫向10
8 241 + 271 + 281
10 橫23的1/3
11 421 + 431 + 431
12 直向18 × 橫向19
14 直向19數字重組
15 直向1 × 16
17 66083 × 橫向7
19 5432 − 4342
21 直向6的一半
22 27 × 28
23 直向6的20%
24 橫向8 ÷ 13
25 橫向10 × 橫向11 × 5

直向

1 橫向6 + 10
2 橫向17 + 橫向25
3 直向16 − 直向5
4 16 × 17
5 直向6 + 橫向21
6 連續遞增的數字
9 17 × 32 × 181
10 直向6 − 橫向23
11 沒有線索
13 橫向7 × 橫向24 × 直向23
16 直向19的300%
18 直向6 + 直向19
19 11 × 16
20 222 + 314 + 425
23 直向19的末兩位數（相反）
24 $4^2 + 7^2$

解答請見第135頁。

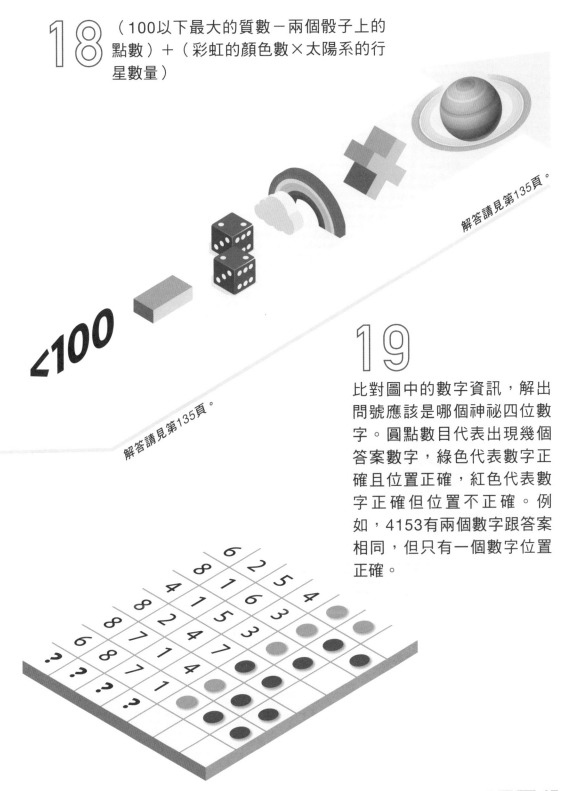

18 （100以下最大的質數－兩個骰子上的點數）＋（彩虹的顏色數×太陽系的行星數量）

<100

解答請見第135頁。

解答請見第135頁。

19

比對圖中的數字資訊，解出問號應該是哪個神祕四位數字。圓點數目代表出現幾個答案數字，綠色代表數字正確且位置正確，紅色代表數字正確但位置不正確。例如，4153有兩個數字跟答案相同，但只有一個數字位置正確。

6	2	5	4
8	1	6	3
4	1	6	3
8	1	5	3
8	2	4	7
6	7	1	4
6	8	7	1
?	?	?	?

Test 4

01 在每個空白磚塊上都填上一個數字，使每個磚塊都等於正下方兩個磚塊的數字總和。

100

22

13

37

24

7

解答請見第135頁。

解答請見第136頁。

02 下方的數列中，只有一個數字是另外兩個數字的總和。你可以多快找到它？

19　18　17　9　4　25　12　14　24

03 比對圖中的數字資訊，解出問號應該是哪個神祕四位數字。
圓點數目代表出現幾個答案數字，綠色代表數字正確且位置
正確，紅色代表數字正確但位置不正確。例如，8326有兩
個數字跟答案相同，但只有一個數字位置正確。

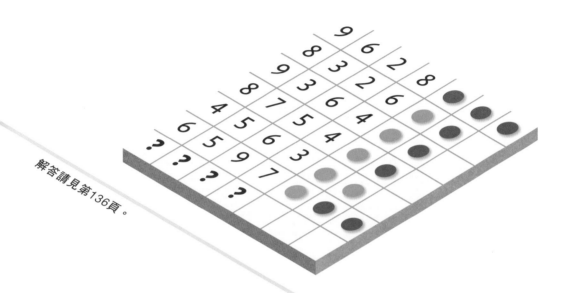

解答請見第136頁。

04 同顏色的圓點為相
同數字。黃色圓點
代表哪個數字呢？

解答請見第136頁。

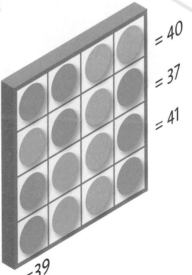

在黃色空格中填入1〜9之間的數字，讓算式成立。計算方式從左至右，從上至下，並忽略先乘除、後加減的規則。

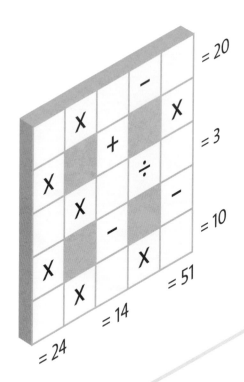

解答請見第136頁。

解答請見第136頁。

06 問號應該是哪個數字呢？

10 12 9 14 7 18 ?

07 請將下方的數字填入正確位置。

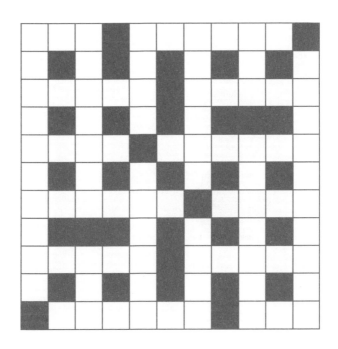

3位數	4位數	5位數	6位數	7位數	10位數
120	1458	36575	123794	5743215	1234987690
155	1654	63042	296587	5751236	2234087699
599	3458	63256	321584		
920	9628	94175	396620		
			603784		
			706894		

解答請見第136頁。

08 依照以下規則將圖形填入空白處：
四個六邊形都移動過，其中一個條紋六邊形則無。
淺藍色及黃色六邊形皆與紅色條紋六邊形相鄰。

解答請見第136頁。

解答請見第136頁。

09 （羅馬數字D÷羅馬數字
CXXV）×（籃球隊的球員數
＋中美洲的國家數）

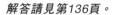

10 依照邏輯，下一個應該
是哪個圖形呢？

解答請見第136頁。

11

這個「填字遊戲」裡的所有答案都是數字。沒有線索的答案是和演戲有關的重要日子（日、月、年）。

1	2		3		4		5	6
7		8				9	10	
	11			12				
13					14		15	
		16						
17	18					19	20	
	21		22		23			
24				25			26	
27			28			29		

橫向

1 一整年的週數
3 直向12的2.5%
5 2^4
7 $149 \times 2 \times 3 \times 7$
9 直向2 ＋ 直向26
11 沒有線索
13 兩個質數的乘積
14 直向13 ＋ 直向15 ＋ 直向24
16 47×303
17 53×6
19 直向15 － 橫向1 － 橫向27
21 直向8 － 直向10
24 $9 \times 11 \times$ 直向24
25 73021 ÷ 直向18的首兩位數
27 950的4%
28 連續遞減的數字
29 華氏溫度水的冰點

直向

1 1288 ÷ 直向24
2 橫向24 － 橫向1
3 直向24 ×（直向24 － 2）
4 9^3
5 橫向5 × 11^2
6 橫向14的首兩位數（相反）
8 813121×7
10 直向13 × 直向24的平方 × 橫向27
12 $6092 ＋ 6093 ＋ 6095$
13 橫向1 ＋ 直向24 ＋ 橫向27
15 $2 \times 5 \times 7 \times 9$
18 相反的橫向27 × 橫向5
20 橫向3 × 3^2
22 $3^2 ＋ 4^2 ＋ 5^2 ＋ 6^2 ＋ 7^2 ＋ 8^2 ＋ 9^2 － 1$
23 橫向28 － 直向15
24 相反的橫向29
26 直向1 ＋ 橫向5

解答請見第136頁。

12

三人於12月27日站在公車站。聊天的同時，他們發現三人都正好要去退回用不到的聖誕節禮物。透過以下線索，找出誰退回了哪個禮物至哪個商店，以及各自獲得了多少的退貨金額。

維若妮卡不是退回（難看到不行的）洋裝的女性。用不到的筆電退款金額為299歐元，此金額比相機高，但不是莫里斯拿到。莫里斯收到的退款金額為199歐元。最便宜的禮物退款金額為129歐元，但不是退給F商店。H商店退款金額比L商店退給露辛達的金額來的多。

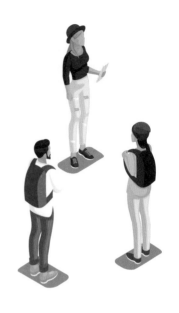

解答請見第136頁。

解答請見第136頁。

13

在3×3的格子中填入以下的顏色：紅、橘、黃、綠、藍、紫、粉紅、咖啡、黑。所有提示都與同一行或同一列有關聯，所以「A在B上面」表示A與B在同一行，而「C在D的左邊或右邊」表示C和D同一列。提示：綠色在粉紅色上面，且在咖啡色右邊，咖啡色在紫色上面。黑色在紅色右邊，紅色在藍色下面。橘色在藍色上面，藍色在紫色及粉紅色左邊。綠色在黃色上面，黃色在紅色及黑色右邊。

上方

14 老闆是個節儉成性的人。他總共有兩組七雙的襪子，每一組裡的每一雙襪子的顏色都不同，分別是彩虹的顏色。老闆這個週末準備出遊，正摸黑整理行李，請問要從抽屜裡拿出幾隻襪子，他才能確保湊齊一雙完整的襪子？另外還需要幾隻襪子，才能湊齊第二雙完整的襪子？

解答請見第136頁。

15 這裡有兩個不同的算式，但使用的數字相同，且每個運算符號（＋、－、×、÷）都各用一次。請使用下列的數字完成算式，計算的順序由左至右，並忽略先乘除、後加減的規則。

解答請見第136頁。

4 5 7 8 15

◯ － ◯ ╳ ◯ ＋ ◯ ÷ ◯ ＝ 8

◯ ÷ ◯ ╳ ◯ ＋ ◯ － ◯ ＝ 28

16 請問哪個是最適合的選項？

1010 之於 **10** 如同 **1111** 之於

12
A

13
B

14
C

15
D

16
E

解答請見第136頁。

17

天平1與天平2皆為平衡。
天平3右邊除了三個圓柱，
應該還要再加上幾個什麼
物品，才能維持平衡？

解答請見第136頁。

18 將格子填滿，讓每一行及每一列皆包含1格紅色、1格綠色、1格藍色以及2格空白。格子周遭有顏色的數字，代表由該位置沿該行／該列前進時遇到該顏色的順序（空白不算）。舉例來說，藍色的1表示前進時遇到的第一個顏色是藍色，而綠色的2則表示前進時遇到的第二個顏色是綠色。

解答請見第136頁。

Test 5

01

在每個空白磚塊上都填上一個數字，使每個磚塊都等於正下方兩個磚塊的數字總和。

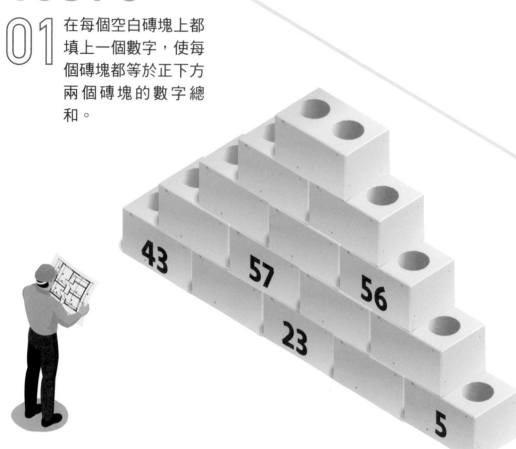

解答請見第137頁。

解答請見第137頁。

02

下方的數列中，只有一個數字是另外兩個數字的總和。你可以多快找到它？

23　16　33　9　12　28　38　27　20

03

將格子填滿，讓每一行及每一列皆包含1格紅色、1格綠色、1格藍色以及2格空白。格子周遭有顏色的數字，代表由該位置沿該行／該列前進時遇到該顏色的順序（空白不算）。舉例來說，綠色的1表示前進時遇到的第一個顏色是綠色，而藍色的2則表示前進時遇到的第二個顏色是藍色。

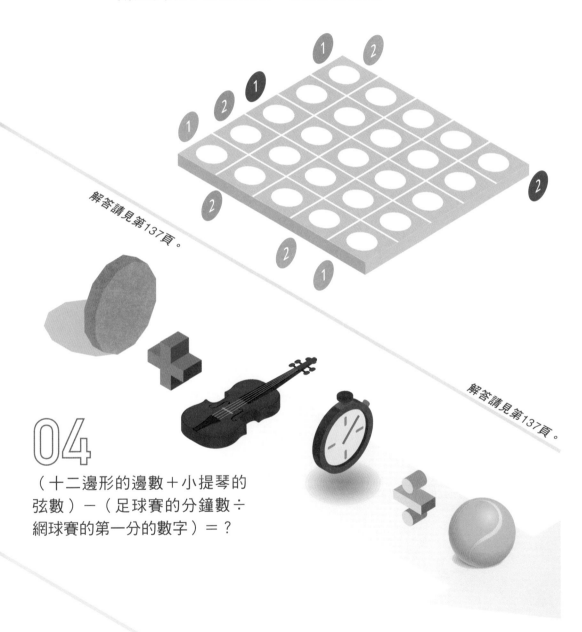

解答請見第137頁。

解答請見第137頁。

04

（十二邊形的邊數＋小提琴的弦數）－（足球賽的分鐘數÷網球賽的第一分的數字）＝？

05 在黃色空格中填入1～9之間的數字，讓算式成立。計算方式從左至右，從上至下，並忽略先乘除、後加減的規則。

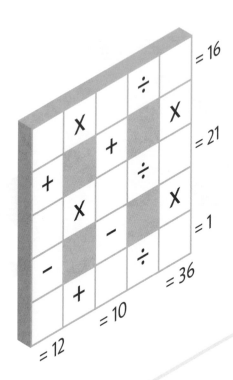

解答請見第137頁。

解答請見第137頁。

06 問號應該是哪個數字呢？

9　21　39　63　93　?

07 請將下方的數字填入正確位置。

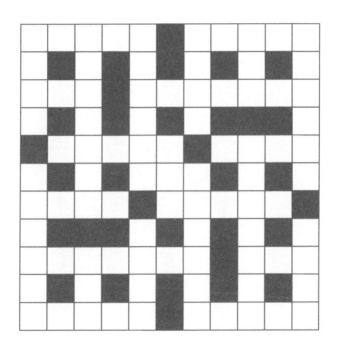

3位數	4位數	5位數	6位數	7位數
208	3149	23189	834052	5340724
276	3710	25832	834956	6283541
278	3745	63189	834959	7183521
426	6725	63488	845032	9243700
437	6752	65632		
591	6945	65698		

解答請見第137頁。

依照以下規則將圖形填
入空白處：

只有黃色三角形沒有移
動。藍色三角形位於紫
色及粉紅色之間，紅色
三角形位於綠色及黃色
之間。

解答請見第137頁。

粉紅色圓點代表哪
個數字呢

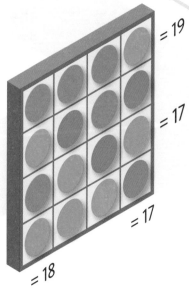

解答請見第137頁。

依照邏輯，下一個應該
是哪個圖形呢？

解答請見第137頁。

11 在中央保護區裡，管理員每天都會習慣性送禮給動物。今天海馬沒收到任何禮物，而老鷹收到6個禮物。螃蟹比較幸運，收到30個禮物，而蝴蝶收到18個。當管理員遇到犀牛的時候，他會送幾個禮物？

解答請見第137頁。

解答請見第137頁。

12 這裡有兩個不同的算式，但使用的數字相同，且每個運算符號（＋、－、×、÷）都各用一次。請使用下列的數字完成算式，計算的順序由左至右，並忽略先乘除、後加減的規則。

2 3 4 12 24

$$\bigcirc \div \bigcirc + \bigcirc - \bigcirc \times \bigcirc = 48$$

$$\bigcirc \div \bigcirc + \bigcirc \times \bigcirc - \bigcirc = 33$$

13

《成為百萬大亨》是最新最知名的益智節目，有一組三胞胎姊妹參加此電視節目，闖入了決賽。透過以下線索，找出哪位參賽者是哪一隊的隊員、她們各自的獨特髮型、回答了幾個問題，以及為隊伍的獎勵做出多少貢獻。

可拉不是綠隊的隊員，一共回答了15個問題，而黃隊的代表綁馬尾。為隊伍貢獻了10,000歐元的隊員不是朵拉，而是包柏頭的女性。黃隊的諾拉並不是為隊伍貢獻5,000歐元的成員，她也不是回答出12個問題的參賽者。短髮的參賽者並沒有回答出7個問題，也不是紫隊的隊員。綠隊的總獎金增加了5,000歐元，比黃隊的總金額少了3,000歐元。

解答請見第137頁。

14

天平1、天平2與天平3皆為平衡。天平4右邊
應該要放上幾個方塊，才能維持平衡？

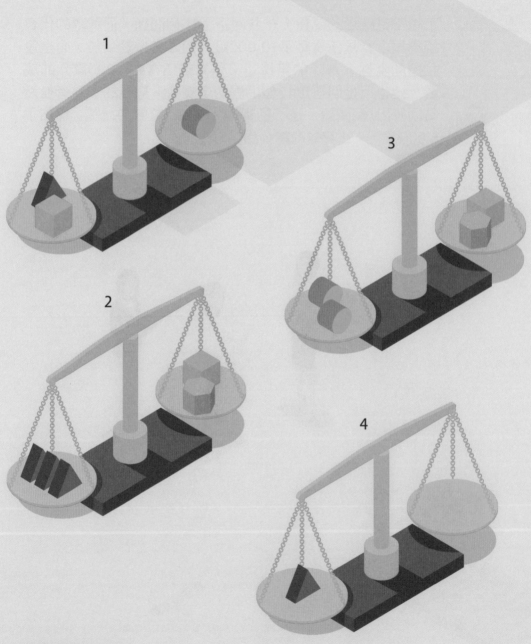

解答請見第137頁。

15 比對圖中的數字資訊，解出問號應該是哪
個神祕四位數字。圓點數目代表出現幾個
答案數字，綠色代表該數字位置正確，紅
色代表不正確。例如，4178有兩個數字跟
答案相同，但只有一個數字位置正確。

解答請見第137頁。

16

這個「填字遊戲」裡的所有答案都是數字。
沒有線索的答案是個和自由有關的重要日子
（日、月、年）。

橫向

1 橫向6－直向22
3 123＋234＋直向22
5 橫向13的首兩位數
6 橫向3－直向20
8 最大的兩位數質數
10 橫向23－直向15
13 21×23
14 每個數字的總和為33
16 直向4的平方
18 連續遞增的數字
19 57×613
21 直向4×29
23 2121^2
25 直向19的末兩位數（相反）
27 直向26×6
28 $3^2＋5^2$
29 橫向13－橫向6
30 橫向29首位數的5次方×橫向29的末兩位數

直向

1 沒有線索
2 橫向3＋橫向30
3 $2^2 \times 17 \times 619$
4 1862÷橫向25
5 125＋319
7 3^6
9 116700÷150
11 橫向3×直向22
12 直向11數字重組
15 直向5×直向9
17 迴文
19 直向9的一半
20 31＋37＋41＋43＋47
22 $72＋8^2＋1$
24 直向19＋434
26 橫向3－直向19

解答請見第138頁。

17 請問哪個是最適合的選項？

之於 　　 如同 　　 之於

A　　　　B　　　　C　　　　D　　　　E

解答請見第138頁。

解答請見第138頁。

18 在3×3的格子中填入以下的顏色：紅、橘、黃、綠、藍、紫、粉紅、咖啡、黑。所有提示都與同一行或同一列有關聯，所以「A在B上面」表示A與B在同一行，而「C在D的左邊或右邊」表示C和D同一列。提示：黃色在咖啡色左邊，且在綠色上面。橘色在黑色及紅色左邊，且在紫色上面。紫色在粉紅色上面，咖啡色及黑色在藍色上面。綠色在紅色下面，且在粉紅色右邊。

UP

Test 6

01 在每個空白磚塊上都填上一個數字，使每個磚塊都等於正下方兩個磚塊的數字總和。

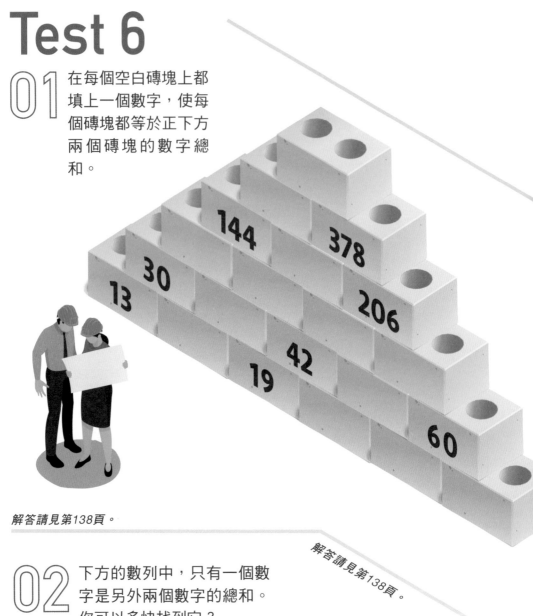

144 378

30

13 206

42

19

60

解答請見第138頁。

解答請見第138頁。

02 下方的數列中，只有一個數字是另外兩個數字的總和。你可以多快找到它？

16　23　8　10　3　9　27　14　34

解答請見第138頁。

比對圖中的數字資訊，解出問號應該是哪個神祕四位數字。圓點數目代表出現幾個答案數字，綠色代表數字正確且位置正確，紅色代表數字正確但位置不正確。例如，7152有兩個數字跟答案相同，但只有一個數字位置正確。

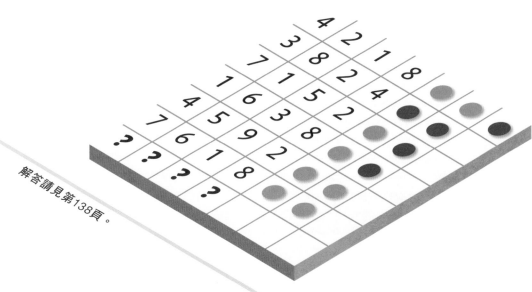

每種顏色的圓點分別代表哪個數字呢？

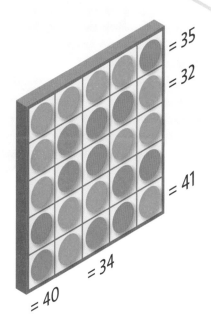

解答請見第138頁。

05

天平1與天平2皆為平衡。天平3右邊應該要放上幾個三角形，才能維持平衡？

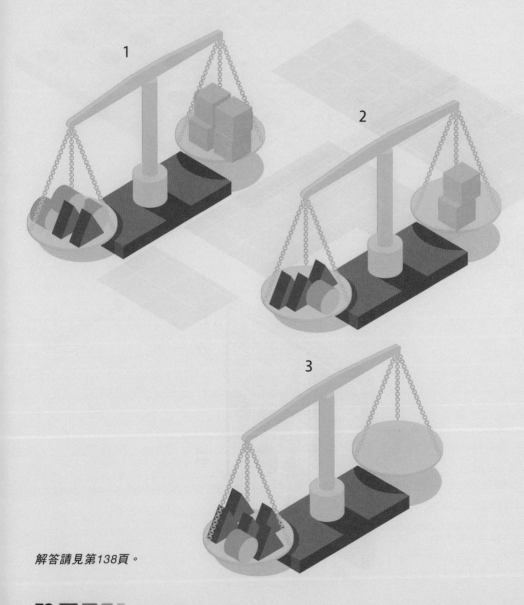

解答請見第138頁。

06 將格子填滿，讓每一行及每一列皆包含1格紅色、1格綠色、1格藍色以及2格空白。格子周遭有顏色的數字，代表由該位置沿該行／該列前進時遇到該顏色的順序（空白不算）。舉例來說，綠色的1表示前進時遇到的第一個顏色是綠色，而藍色的2則表示前進時遇到的第二個顏色是藍色。

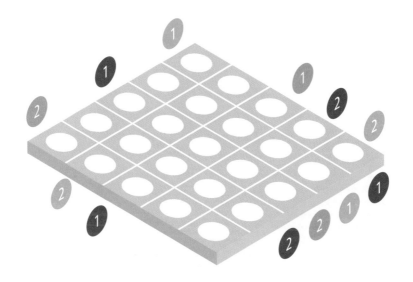

解答請見第138頁。

07 以下四種球類運動，有三種運動的性質互不相同，但是有一種運動的特性與其他三種均有所交集。請問是哪一種球類運動？

手球

網球

壁球

高爾夫球

解答請見第138頁。

解答請見第138頁。

08

在黃色空格中填入1～9之間的數字（數字不可重複），讓算式成立。計算方式從左至右，從上至下，並忽略先乘除、後加減的規則。

= 15

× ÷ × = 16

÷ + + = 14

+ − ×

× − = 8

+ = 7

= 16

09 問號應該是哪個數字呢？

3　　13　　1113　　3113　　132113　　?

解答請見第138頁。

解答請見第138頁。

10

請將下方的數字
填入正確位置。

3位數	745	5位數	6位數	7位數
280	821	31038	349668	5012834
285	834	62038	379608	5109483
291		91524	423615	5702415
345	**4位數**	91546	473625	6704213
390	2035			6789045
601	2036			9264814
667				
731				

11

依照以下規則將圖形填入空白處：

每個圓形都移動過。最上面的圓形是橘色，紅色在綠色及深藍色正上方。綠色圓形沒有碰到紫色圓型，紫色圓形只與兩個圓形接觸。

解答請見第139頁。

解答請見第139頁。

12

（西洋棋板上的方格數量÷西洋棋的棋子數）×（五行打油詩的行數＋海克利斯大力士的試煉數）＝？

13 將方形色紙沿虛線對摺，沿著實線剪開，完成後的成品是哪個呢？注意：第三個步驟是先剪再摺。

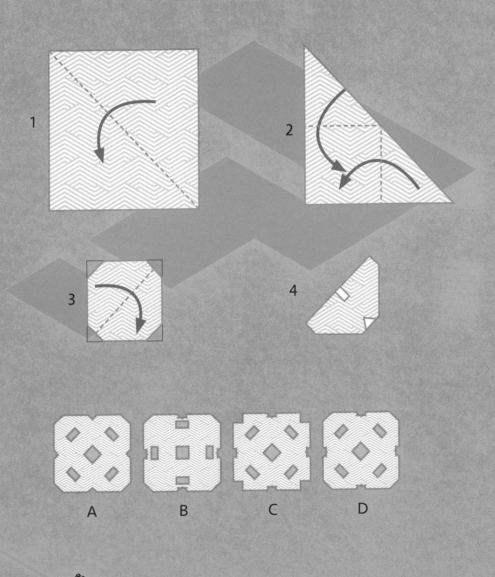

A B C D

解答請見第139頁。

14 這個「填字遊戲」裡的所有答案都是數字。沒有線索的答案是個和政治有關的重要日子（日、月、年）。

1	2		3		4		5	6
7			8				9	
10					11	12		
13				14				
	15	16	17				18	
19		20				21	22	
23	24				25			
26			27				28	
29					30			

橫向

1 11111－3457
4 11×(9²×10²)
7 相反的橫向9＋橫向28
8 (11×11)＋(11×5)
9 橫向28－橫向21
10 12×139
11 羅馬數字MMMMDCCLXXIX
13 直向6末兩位數
14 24×28
15 沒有線索
20 連續遞增的偶數
21 841的平方根
23 4345－2387
25 橫向21×97
26 橫向10的中間數字
27 202－10²
29 橫向25＋直向6
30 530＋631＋720＋811

直向

1 直向22－1503
2 直向17－直向18
3 196＋222
4 2743×6
5 直向16－直向3的末兩位數
6 11×127
12 直向16－橫向8
14 直向3＋橫向27
16 3³×5×7
17 橫向29×橫向9
18 (2243×7)＋直向4
19 20820的五分之一
22 橫向1＋橫向10
24 橫向30的首三位數（相反）
25 迴文

解答請見第139頁。

15

四位跑者挑戰彼此參加馬拉松。透過以下線索，找出誰穿哪件華麗的禮服跑步、代表哪個跑步社團參賽，以及完賽時間為何。

阿丹穿著仙女服飾，穿海盜服的跑者完賽時間為3小時55分鐘。安妮並非代表A社團出賽，她的完賽時間比穿銀行經理服裝的跑者來得長，穿銀行經理服裝的跑者完賽時間為3小時42分鐘。F社團的跑者穿泰迪熊裝出賽。C社團並非完賽時間4小時17分鐘的社團，此社團的積分在貝克後兩位。嘉莉為J社團出賽，但不是3小時30分鐘完賽的跑者。

解答請見第139頁。

解答請見第139頁。

16

在3×3的格子中填入以下的顏色：紅、橘、黃、綠、藍、紫、粉紅、咖啡、黑。所有提示都與同一行或同一列有關聯，所以「A在B上面」表示A與B在同一行，而「C在D的左邊或右邊」表示C和D同一列。提示：粉紅色在藍色上面，且在黃色左邊。紫色在紅色及橘色上面，且在咖啡色右邊。黑色在咖啡色右邊，且在綠色上面，綠色在橘色右邊。

上方

17 有位傲慢的記者採訪了U-18世界數學競賽的冠軍蘇娜亞。她受夠了記者冒失的言語，因此當記者問她年紀時，蘇娜亞故意為難了記者一下。蘇娜亞告訴記者，如果將她年紀的平方，再乘以2又2/3，答案將是384。請問蘇娜亞究竟幾歲？

解答請見第139頁。

18 這裡有兩個不同的算式，但使用的數字相同，且每個運算符號（＋、－、×、÷）都各用一次。請使用下列的數字完成算式，計算的順序由左至右，並忽略先乘除、後加減的規則。

解答請見第139頁。

4 8 9 36 38

○ － ○ × ○ ＋ ○ ÷ ○ ＝ 2

○ ÷ ○ × ○ － ○ ＋ ○ ＝ 43

請問哪個是最適合的選項?

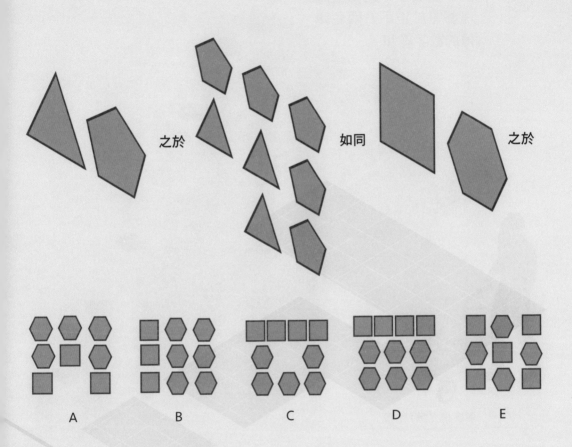

之於 ⋯ 如同 ⋯ 之於

A B C D E

解答請見第139頁。

Test 7

解答請見第139頁。

01 在每個空白磚塊上都填上一個數字,使每個磚塊都等於正下方兩個磚塊的數字總和。

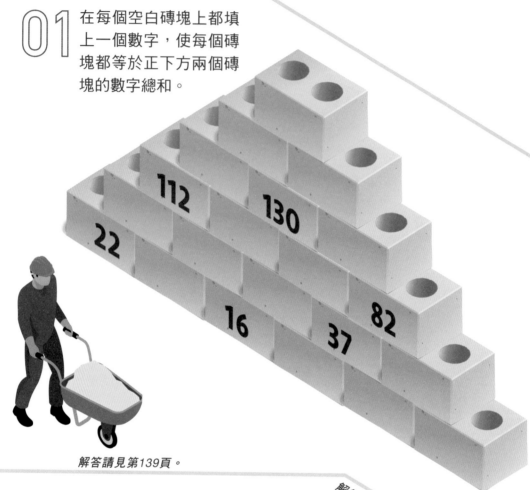

解答請見第139頁。

02 下方的數列中,只有一個數字是另外兩個數字的總和。你可以多快找到它?

5　41　29　14　23　21　11　39　37

03 將格子填滿，讓每一行及每一列皆包含1格紅色、1格綠色、1格藍色以及2格空白。格子周遭有顏色的數字，代表由該位置沿該行／該列前進時遇到該顏色的順序（空白不算）。舉例來說，綠色的1表示前進時遇到的第一個顏色是綠色，而藍色的2則表示前進時遇到的第二個顏色是藍色。

解答請見第139頁。

解答請見第139頁。

04

（日本主要島嶼的數量×基本味覺的數量）÷（披頭四成員數＋巴哈的布蘭登堡協奏曲數）＝？

05 以下四種運輸工具，有三種的特性互不相同，但是有一種的特性與其他三種均有所交集。請問是哪一種運輸工具？

獨木舟

腳踏車

嬰兒推車

汽車

解答請見第139頁。

解答請見第139頁。

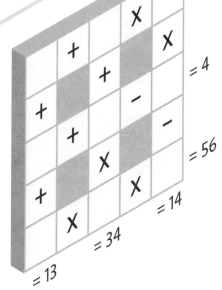

06

在黃色空格中填入1～9之間的數字（數字不可重複），讓算式成立。計算方式從左至右，從上至下，並忽略先乘除、後加減的規則。

07 請將下方的數字填入正確位置。

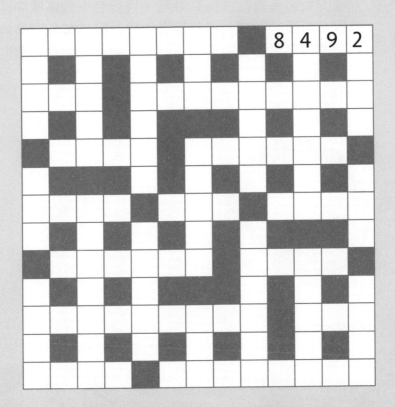

3位數	4位數	5位數	6位數	8位數
129	2237	32412	102393	29481350
325	2716	32385	421352	49281530
348	5030	33415	421398	
369	5239	49352	762458	9位數
555	6030	49955		279419304
579	6432		7 位數	289620313
738	6519		3422917	
	6830		4530914	
	8492			
	9979			

解答請見第139頁。

08

依照以下規則將圖形填入空白處：

外圈的所有區塊都維持在外圈，且只有一個區塊換過位置。內圈的所有區塊都換過位置。目前黃色與橘色對面的綠色還是在圖形的下半部。粉紅色還是在圖形的上半部，且位於紫色的對面。紫色與紅色相鄰。

解答請見第140頁。

09

每種顏色的圓點分別代表哪個數字呢？

解答請見第140頁。

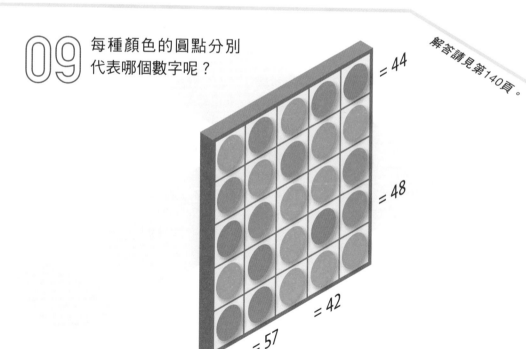

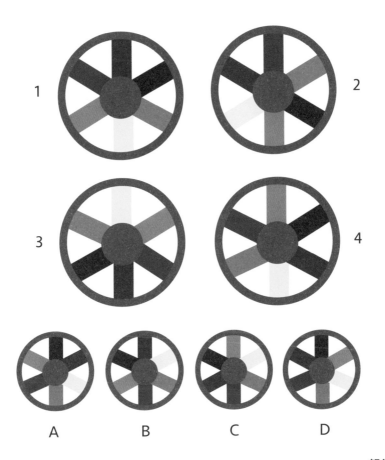

A B C D

解答請見第140頁。
解答請見第140頁。

11 問號應該是哪個數字呢？

21　22　44　47　188　193　1158　？

12

電視上的每一位頂尖主廚都各自發表了新的食譜。透過以下線索，找出每位主廚的姓名、他們專精的菜色，以及封面的顏色。

妮塔的法式食譜沒有黑色封面，泰式食譜也一樣。義式食譜的作者為蘇主廚而不是安娜。羅瑞德的食譜封面不是紅色。阿丹的姓氏不是麥，他的食譜封面為藍色，而麥主廚的食譜封面為黃色。彭小姐不是安娜，也沒有撰寫素食食譜。

解答請見第140頁。

解答請見第140頁。

13

這裡有兩個不同的算式，但使用的數字相同，且每個運算符號（＋、－、×、÷）都各用一次。請使用下列的數字完成算式，計算的順序由左至右，並忽略先乘除、後加減的規則。

3 6 8 12 24

◯ － ◯ ÷ ◯ x ◯ ＋ ◯ = 80

◯ ÷ ◯ x ◯ ＋ ◯ － ◯ = 50

14

在仙境裡，愛搗蛋的小精靈派西試圖偷皇后的魔法書時被逮到了。小精靈被帶到皇后面前。同時身為法官、陪審團、劊子手的皇后提出了派西的刑罰。她要求派西做出陳述以決定自己的命運：如果陳述為真，派西會被流放至甲國度；若陳述為假，則會被流放至乙國度。愛搗蛋的小精靈派西的回答讓她既不會被流放到甲國度，也不會被流放到乙國度。請問派西的回答是？

解答請見第140頁。

15

天平1、天平2與天平3皆為平衡。天平4右邊應該要放上幾個三角形，才能維持平衡？

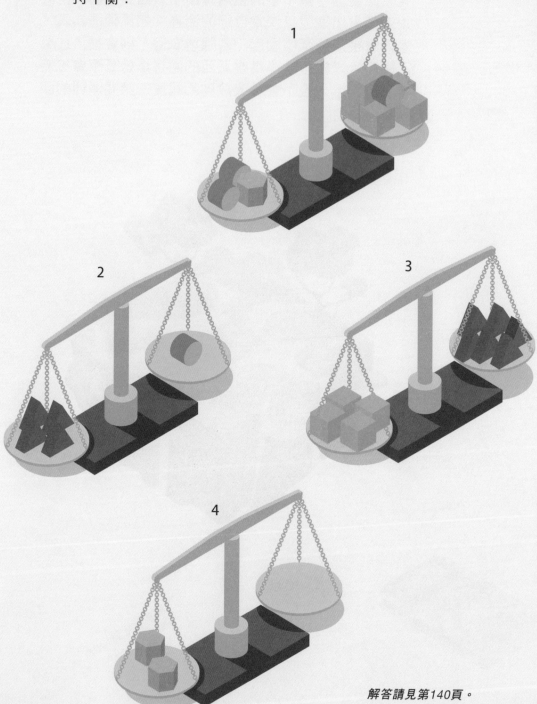

解答請見第140頁。

16 比對圖中的數字資訊，解出問號應該是哪個神祕四位數字。圓點數目代表出現幾個答案數字，綠色代表該數字位置正確，紅色代表不正確。例如，2735有三個數字跟答案相同，但只有兩個數字位置正確。

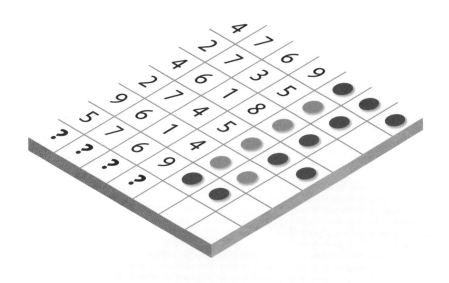

解答請見第140頁。

這個「填字遊戲」裡的所有答案都是數字。
沒有線索的答案是個和運動有關的重要日子
（日、月、年）。

1	2	3		4		5	6	
7			8			9		10
		11			12			
13	14		15				16	
	17	18			19			
20				21		22	23	
		24				25		
26	27			28			29	
	30					31		

橫向

1 橫向22×橫向27

4 415＋426＋436

7 204²＋橫向9

9 直向27×7

11 直向8－直向12

13 5²＋6²

15 橫向4×52×11

17 連續遞增的數字

19 117×直向8的第一個數字

20 沒有線索

22 前四個質數的總和

24 83×151

26 直向23×4的末兩位數

28 107×109

30 907×11

31 133＋233＋241

直向

1 橫向26×57

2 961的平方根

3 直向16－直向29

4 3921－1938

5 90909－17761

6 橫向26的一半

8 666×777

10 橫向17數字重組

12 橫向1×橫向31

14 直向2×4

16 10101－9650

18 直向5－橫向7

20 直向4的三分之一

21 3169＋3172＋3176

23 61×117

25 直向20的首位數×直向20末兩位數

27 7²

29 一分鐘有幾秒

解答請見第140頁。

18 請問哪個是最適合的選項？

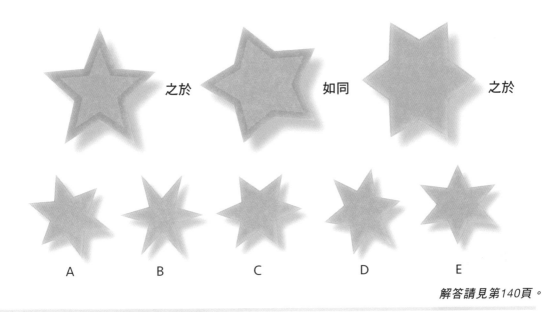

之於　如同　之於

A　B　C　D　E

解答請見第140頁。

解答請見第140頁。

19

在3×3的格子中填入以下的顏色：紅、橘、黃、綠、藍、紫、粉紅、咖啡、黑。所有提示都與同一行或同一列有關聯，所以「A在B上面」表示A與B在同一行，而「C在D的左邊或右邊」表示C和D同一列。提示：藍色在黃色及咖啡色上面，且在粉紅色左邊。咖啡色在綠色左邊。黑色在綠色及紅色上面，紅色在橘色左邊。粉紅色在紫色上面，紫色在綠色左邊橘色上面。

上方

Test 8

01 在每個空白磚塊上都填上一個數字，使每個磚塊都等於正下方兩個磚塊的數字總和。

02 下方的數列中，只有一個數字是另外兩個數字的總和。你可以多快找到它？

解答請見第140頁。

解答請見第140頁。

26　5　11　19　1　9　36　13　32　29

03 將格子填滿，讓每一行及每一列皆包含1格紅色、1格綠色、1格藍色以及2格空白。格子周遭有顏色的數字，代表由該位置沿該行／該列前進時遇到該顏色的順序（空白不算）。舉例來說，綠色的1表示前進時遇到的第一個顏色是綠色，而藍色的2則表示前進時遇到的第二個顏色是藍色。

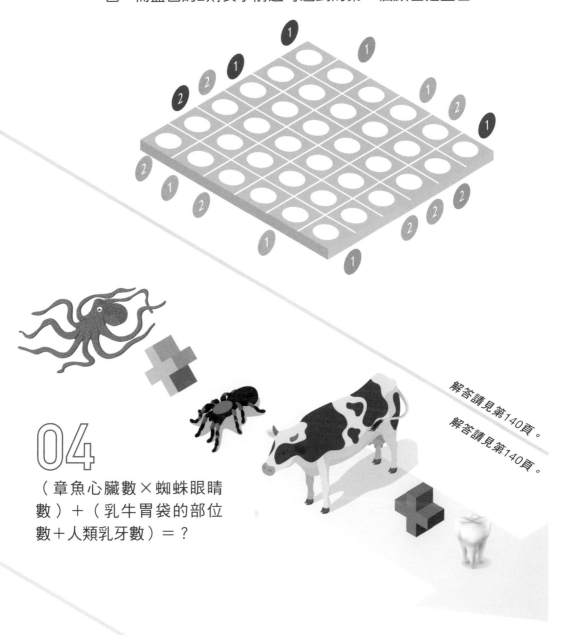

04
（章魚心臟數×蜘蛛眼睛數）＋（乳牛胃袋的部位數＋人類乳牙數）＝？

解答請見第140頁。

解答請見第140頁。

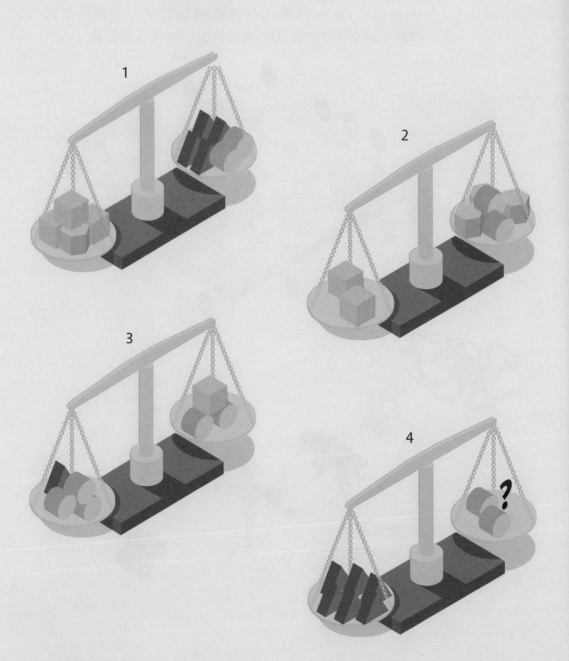

05 天平1、天平2與天平3皆為平衡。
天平4右邊應該要再放上幾個六角
形，才能維持平衡？

解答請見第140頁。

06 比對圖中的數字資訊,解出問號應該是哪個神祕四位數字。圓點數目代表出現幾個答案數字,綠色代表該數字位置正確,紅色代表不正確。例如,3579有兩個數字跟答案相同,但只有一個數字位置正確。

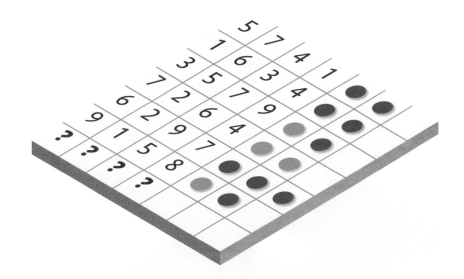

解答請見第141頁。

07

在黃色空格中填入1～9之間的數字，讓算式成立。計算方式從左至右，從上至下，並忽略先乘除、後加減的規則。

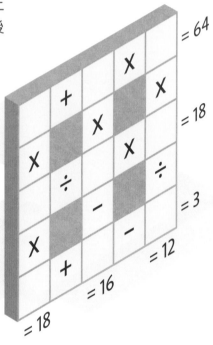

解答請見第141頁。

08 請將下方的數字填入正確位置。

3位數	5位數	6位數	7位數	8位數
508	31415	137546	1027695	52486578
509	32843	235630	2549823	54138729
	72803	527526	3548383	94123789
	75723	831534	5188647	98286878
4位數		836509		
2379		935734		9位數
2396				178398442
8346				618398447
8364				

解答請見第141頁。

09 依照以下規則將圖形填入空白處：

所有菱形都移動過。綠色及黃色仍位於格子上半部，而粉紅色是唯一還在下半部的菱形。粉紅色是唯一與橘色及黃色相鄰的菱形，黃色與藍色及紫色相鄰。紫色在紅色右邊。

10

橘色圓點應該代表哪個數字呢？

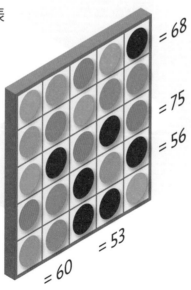

= 68
= 75
= 56
= 53
= 60

解答請見第141頁。

解答請見第141頁。

11

將方形色紙沿虛線對摺，沿著實線剪開，完成後的成品是哪個呢？注意：第三個步驟是先剪再摺。

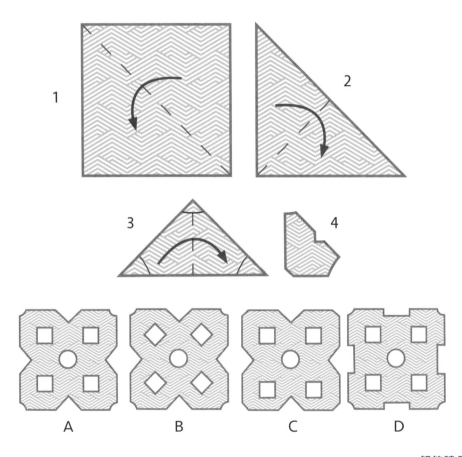

A B C D

解答請見第141頁。

解答請見第141頁。

12

問號應該是哪個數字呢？

1 2 6 15 31 56 92 ?

13 假期一早，賞鳥人比爾觀察到12隻魚鷹在僅僅36分鐘內捉了24條魚。到了下午，比爾發現180分鐘內一共有120條魚被捕獲，但他忘記算一共有幾隻魚鷹參與捕獲行動。請幫比爾完成記錄，找出有幾隻魚鷹在180分鐘內捉了120條魚。

解答請見第141頁。

14 這裡有兩個不同的算式，但使用的數字相同，且每個運算符號（＋、－、×、÷）都各用一次。請使用下列的數字完成算式，計算的順序由左至右，並忽略先乘除、後加減的規則。

解答請見第141頁。

3 4 5 25 100

◯ － ◯ ÷ ◯ ＋ ◯ x ◯ = 72

◯ － ◯ x ◯ ÷ ◯ ＋ ◯ = 75

15 四部喜劇西部片預計於明年上映。透過以下線索，找出哪一部電影的男女主角是誰，以及導演是誰。

何歐爾執導的電影並非《乾涸之河》，也並非楊比利或歐安妮主演（這兩位演員的角色不在同一部電影裡）。崔艾倫執導的電影由史蓓兒主演，但沒有與馬大庫或葛比爾對戲。葛比爾有在《乾涸之河》裡演出。詹凱咪在《被遺忘的人》裡演出，這部電影並非由藍詹姆執導。史馬丁執導的電影並非《正午時分》，此電影主演為萬玫瑰而非楊比利。溫威普是《與熊共舞》的男主角。

解答請見第141頁。

16

這個「填字遊戲」裡的所有答案都是數字。沒有線索的答案是和科技有關的重要日子（日、月、年）。

1	2		3		4	5	6	7
8			9	10				
		11						
12					13	14		15
16	17		18		19			
			20	21				
22		23					24	
25					26			

橫向

1 10001－5005－3480
4 直向6－直向19
8 直向4的末兩位數
9 沒有線索
11 10264÷8
12 262×36
13 541×直向22
16 667＋直向11＋橫向25
19 橫向13－4820
20 103×橫向8
22 404×275
24 4^2
25 212×直向7
26 橫向4＋橫向16
＋、－、×、÷

直向

1 直向15－橫向22
2 1010－954
3 602×直向7
4 直向2的平方
5 $2^3＋3^3＋4^3$
6 707×7
7 第一個兩位數的質數
10 橫向19÷19
11 直向15的首兩位數×直向2
14 678×6
15 492的平方
17 直向18數字重組
18 207×橫向24
19 直向2×直向24
21 4900的平方根
22 （直向7＋直向23）的一半
23 直向1的首兩位數
24 橫向8的一半

解答請見第141頁。

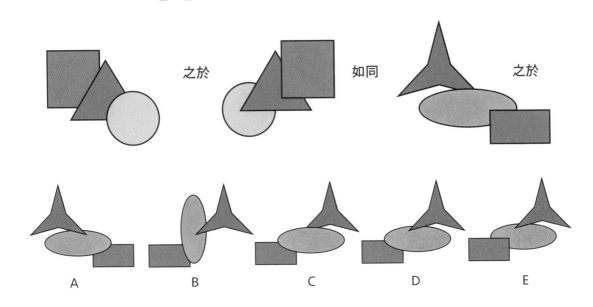

請問哪個是最適合的選項？

之於　　　　如同　　　　之於

A　　　　　B　　　　　C　　　　　D　　　　　E

解答請見第141頁。

解答請見第141頁。

在3×3的格子中填入以下的顏色：紅、橘、黃、綠、藍、紫、粉紅、咖啡、黑。所有提示都與同一行或同一列有關聯，所以「A在B上面」表示A與B在同一行，而「C在D的左邊或右邊」表示C和D同一列。提示：紫色在紅色上面，且在橘色及咖啡色右邊。綠色在橘色上面。黃色在綠色及藍色左邊，且在黑色上面。藍色在紫色及紅色上面，紅色在粉紅色右邊。

上方

Test 9

01 在每個空白磚塊上都填上一個數字，使每個磚塊都等於正下方兩個磚塊的數字總和。

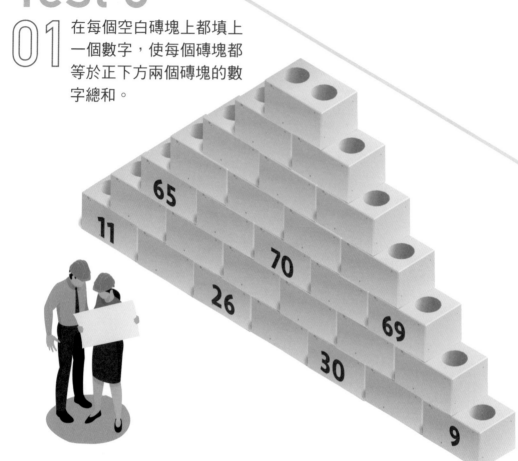

65

11

70

26

69

30

9

解答請見第142頁。

02 下方的數列中，只有一個數字是另外兩個數字的總和。你可以多快找到它？

解答請見第142頁。

32　25　4　12　26　9　27　19　17

03 比對圖中的數字資訊，解出問號應該是哪個神祕四位數字。圓點數目代表出現幾個答案數字，綠色代表該數字位置正確，紅色代表不正確。例如，8165有兩個數字跟答案相同，但只有一個數字位置正確。

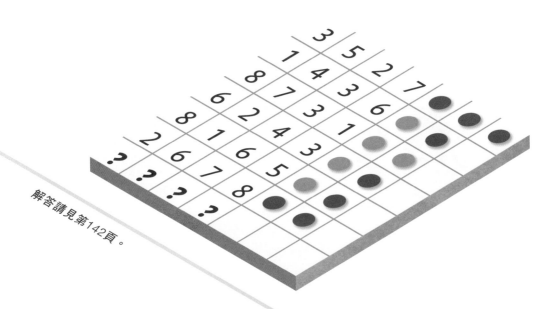

解答請見第142頁。

04 在我13歲時，我的祖父69歲。他現在的年紀是我的三倍。請問我們目前各是幾歲？

解答請見第142頁。

以下四種動物中，有三種的特性互不相同，但是有一種的特性與其他三種均有所交集。請問是哪一種動物？

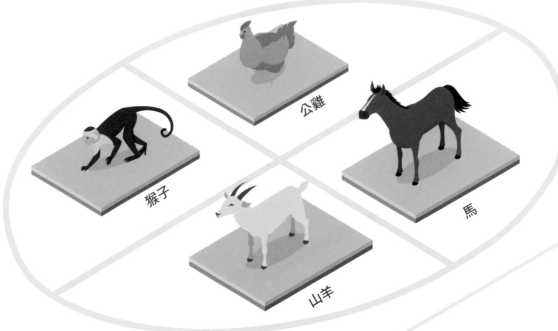

公雞

猴子

馬

山羊

解答請見第142頁。

解答請見第142頁。

06

在黃色空格中填入1～9之間的數字（數字不可重複），讓算式成立。計算方式從左至右，從上至下，並忽略先乘除、後加減的規則。

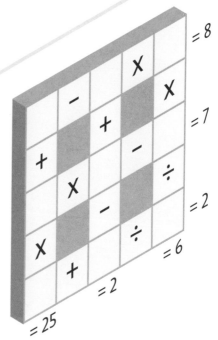

07 請將下方的數字填入正確位置。

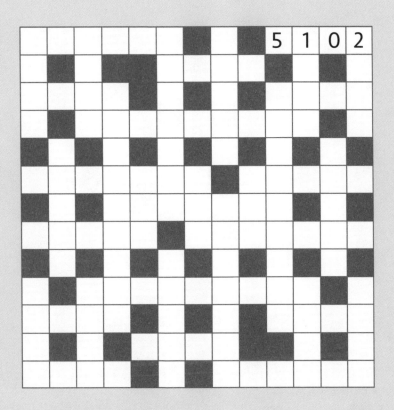

		3位數		2914		5位數		6位數		9位數

3位數 | 2914 | 5位數 | 6位數 | 9位數
243 | 2915 | 26543 | 174262 | 326498572
244 | 2945 | 34851 | 654432 | 326698471
342 | 3314 | 36154 | | 491375326
| 3806 | 36963 | 7位數 | 496715326
4位數 | 3986 | 54092 | 1494749 |
1358 | 4360 | 76352 | 2438756 |
1936 | 4904 | | 2493719 |
1943 | 5102 | | 2637213 |
1984 | 8204 | | 7498756 |
2362 | 8260 | | |

解答請見第142頁。

這個「填字遊戲」裡的所有答案都是數字。沒有線索的答案是個和法律與秩序有關的重要日子（日、月、年）。

橫向

1 101×橫向13

4 橫向1＋直向4

7 直向1×8

9 橫向23 的首兩位數×橫向22的首兩位數

11 連續遞減的偶數

13 441的平方根

14 19333×直向3

16 沒有線索

18 橫向14－橫向7－橫向23

19 $4^2＋5^2＋6$

21 366＋橫向9

22 44＋67

23 橫向21×橫向19

26 50725÷直向4

27 $419×2^4$

直向

1 羅馬數字MMCMXXXII

2 2925÷13

3 連續遞增的奇數

4 5^2

5 9523＋7315

6 802＋72＋100

8 橫向7×直向22

10 5413×15

12 直向10－19054

14 直向4×11

15 $4^2＋7^2＋11^2$

17 7022×6

18 134×直向3

20 直向18數字重組

24 直向6÷橫向22

25 （直向2－直向22）×2

解答請見第142頁。

09 三胞胎湯姆、迪克、哈利都找到了相愛的對象。每一位都決定要帶各自的對象出遊並求婚。透過以下線索,找出三胞胎的哪一位向誰求婚、求婚戒指使用的金屬材質、戒指藏在哪、週末去哪,以及住在哪?

寶兒找到一只黃金做的戒指,但沒有藏在咖啡壺裡。蒂瑪沒有住在農舍裡,多妮才住農舍。哈利不是三胞胎中在湖區求婚的那位,也沒有把鉑金戒指藏在一盒巧克力中。藏在花束裡的是在湖區求婚的那位,但對象並不是瑪亞,瑪亞沒有住在旅社。湯姆的旅行會住在帳篷,但地點不是山區,且戒指不是用白金做的。瑪亞沒有在一盒巧克力中找到她的戒指。

解答請見第142頁。

解答請見第142頁。

10 在3×3的格子中填入以下的顏色:紅、橘、黃、綠、藍、紫、粉紅、咖啡、黑。所有提示都與同一行或同一列有關聯,所以「A在B上面」表示A與B在同一行,而「C在D的左邊或右邊」表示C和D同一列。提示:粉紅色在紫色上面,紫色在黑色及橘色右邊。綠色在黃色上面且在紅色左邊。紅色及橘色在咖啡色上面,咖啡色在藍色左邊。

上方

11 依照以下規則將圖形填入空白處：

所有花瓣中，只有一片換過位置。橘色花瓣目前在原本位置的對面，且與粉紅色及藍色花瓣相鄰。紫色花瓣位於紅色及黃色花瓣之間。

解答請見第142頁。

解答請見第142頁。

12

（曲棍球同隊在球場上的隊員數－火星的月亮數）＋（超過200最小的質數－前十一個質數的總和）＝？

13 依照邏輯，下一個應該是哪個圖形呢？

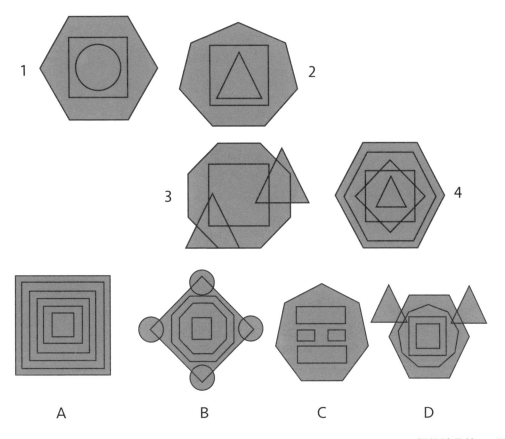

解答請見第143頁。

解答請見第143頁。

14 問號應該是哪個數字呢？

2　10　30　68　130　222　350　?

15

每種顏色的圓點分別
代表哪個數字呢？

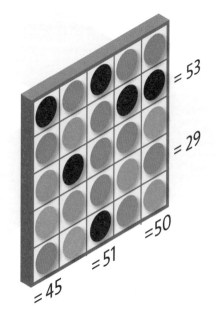

解答請見第143頁。

16

這裡有兩個不同的算式，但使
用的數字相同，且每個運算符
號（＋、－、×、÷）都各用
一次。請使用下列的數字完成
算式，計算的順序由左至右，
並忽略先乘除、後加減的規
則。

解答請見第143頁。

5 6 9 11 12

◯ － ◯ ＋ ◯ ÷ ◯ x ◯ = 12

◯ － ◯ x ◯ ÷ ◯ ＋ ◯ = 12

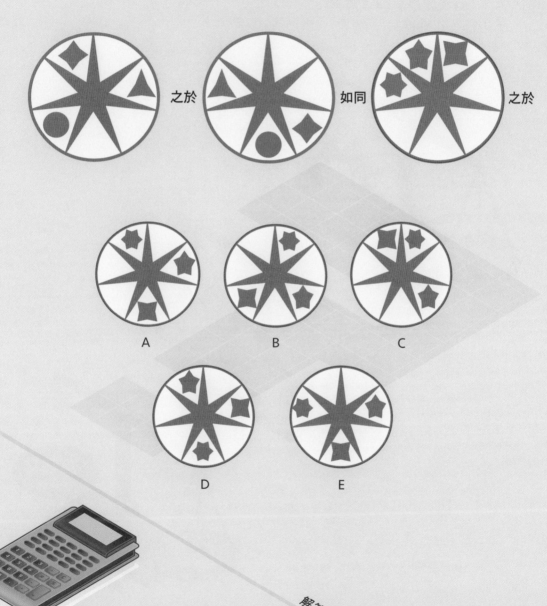

17 請問哪個是最適合的選項？

之於　　　如同　　　之於

A　　　　　B　　　　　C

D　　　　　E

解答請見第143頁。

18

天平1與天平2皆為平衡。
天平3右邊應該要放上幾個
三角柱,才能維持平衡?

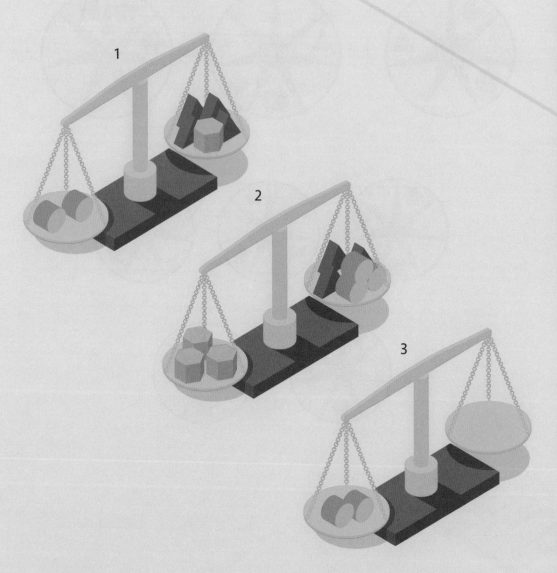

解答請見第143頁。

19 將格子填滿，讓每一行及每一列皆包含1格紅色、1格綠色、1格藍色以及2格空白。格子周遭有顏色的數字，代表由該位置沿該行／該列前進時遇到該顏色的順序（空白不算）。舉例來說，綠色的1表示前進時遇到的第一個顏色是綠色，而藍色的2則表示前進時遇到的第二個顏色是藍色。

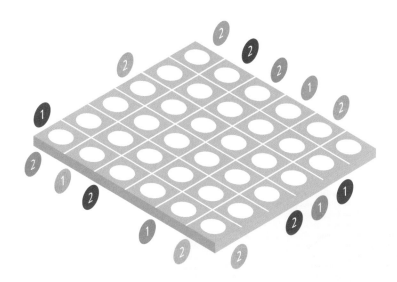

解答請見第143頁。

Test 10

01 在每個空白磚塊上都填上一個數字，使每個磚塊都等於正下方兩個磚塊的數字總和。

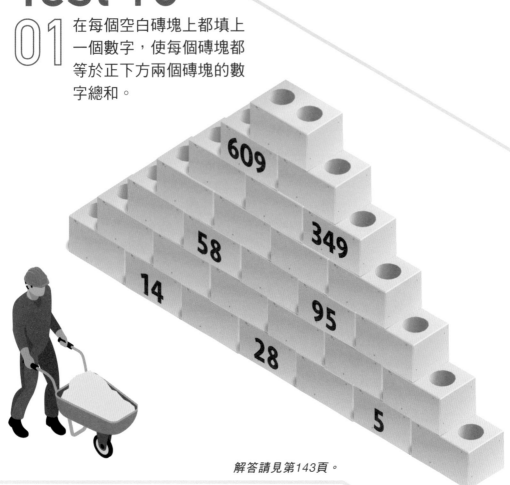

609

349

58

14

95

28

5

解答請見第143頁。

02 下方的數列中，只有一個數字是另外兩個數字的總和。你可以多快找到它？

解答請見第143頁。

6　38　28　31　17　4　9　20　25

03

將格子填滿，讓每一行及每一列皆包含1格紅色、1格綠色、1格藍色以及2格空白。格子周遭有顏色的數字，代表由該位置沿該行／該列前進時遇到該顏色的順序（空白不算）。舉例來說，綠色的1表示前進時遇到的第一個顏色是綠色，而藍色的2則表示前進時遇到的第二個顏色是藍色。

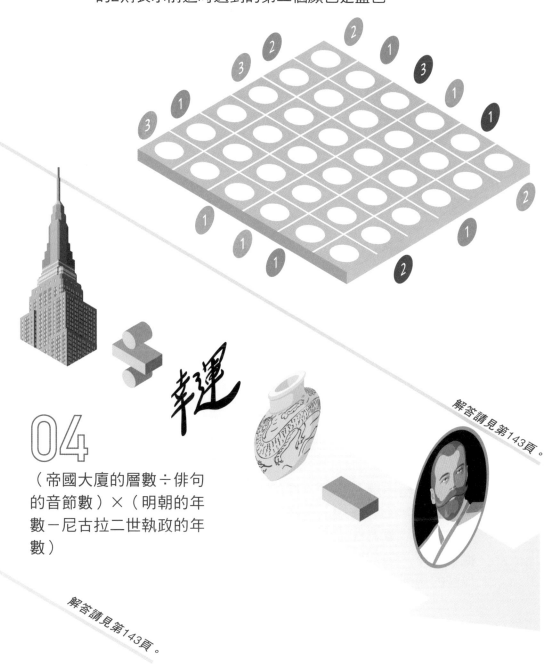

解答請見第143頁。

04

（帝國大廈的層數÷俳句的音節數）×（明朝的年數－尼古拉二世執政的年數）

解答請見第143頁。

05 圖中四種鳥類中，有三種的特性互不相同，但是有一種的特性與其他三種均有所交集。請問是哪一種鳥類？

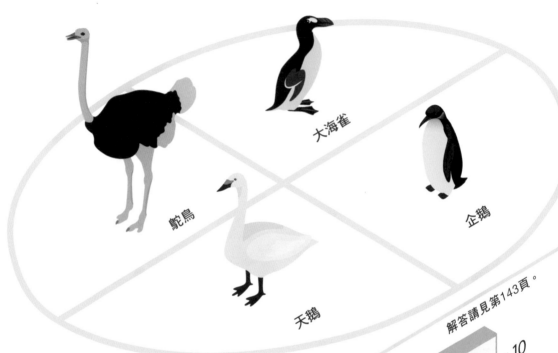

大海雀

企鵝

鴕鳥

天鵝

解答請見第143頁。

06

在黃色空格中填入1～9之間的數字（數字不可重複），讓算式成立。計算方式從左至右，從上至下，並忽略先乘除、後加減的規則。

解答請見第143頁。

請將下方的數字填入正確位置。

4位數	5位數	9位數
1203	21964	143896092
1348	28056	231985053
1458	29176	235196740
1467	39841	332370538
3297	41139	355649082
3751	43870	538626044
4274	62931	584179371
4384	64115	701429346
4504	74309	
6598	78310	
8599		
8762		

解答請見第143頁。

 依照以下規則將圖形填入空白處：
所有的框邊都移動過。框上半部的藍色位於
黃色及綠色間。

解答請見第143頁。

解答請見第143頁。

粉紅色的數值是？

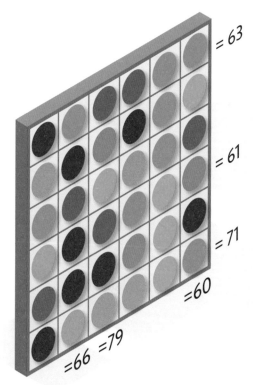

= 63

= 61

= 71

=60

=66 =79

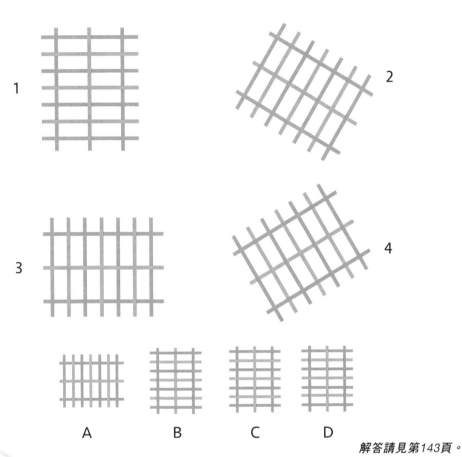

10 依照邏輯，下一個應該是哪個圖形呢？

1

2

3

4

A B C D

解答請見第143頁。

解答請見第143頁。

11 問號應該是哪個數字呢？

1 2 0 3 -1 4 -2 ?

12 這十年內繁忙的颱風季裡，其中一個讓氣象播報員特別焦頭爛額。透過以下線索，找出每個播報員的全名、新聞中提到的颱風名，以及發生在哪個月哪一週哪一天。

薛珍妮播報的不是康納颱風也不是埃蒙颱風，時間位於保羅播報的同一週的前幾天。保羅播報的不是布洛納颱風，時間是三月。一月發生的迪爾德颱風並非在週一或週三播報。姓包的男播報員於週五播報；湯米於週三播報，但並不是預報九月颱風的播報員。週四的播報員是瑪亞，但她不是姓白。白姓播報員在十一月播報，但不是播報布洛納颱風的新聞。埃蒙颱風在週五被第一次提及，但不是由方姓播報員。

解答請見第143頁。

解答請見第144頁。

13 這裡有兩個不同的算式，但使用的數字相同，且每個運算符號（＋、－、×、÷）都各用一次。請使用下列的數字完成算式，計算的順序由左至右，並忽略先乘除、後加減的規則。

4 7 10 14 20

◯ ÷ ◯ × ◯ － ◯ ＋ ◯ = 31

◯ － ◯ × ◯ ÷ ◯ ＋ ◯ = 12

14 巧克力工廠的經理在產線上發現了錯誤。每一盒巧克力含有50顆巧克力,每次以18盒為一組。昨天他發現每一組(也就是18盒)巧克力都多了1顆巧克力,稍微重了一點點。用手量秤沒辦法找出18盒中哪一盒比較重。因此經理提出了一項獎勵,發放給設計出能不用開盒就找到額外巧克力方法的人。最終你拿到了獎勵,使用的是工業用的平衡秤,並設計了一種三階段的流程。請問是什麼樣的流程呢?

解答請見第144頁。

15

天平1與天平2皆為平衡。天平3右邊應該要放上幾個三角形，才能維持平衡？

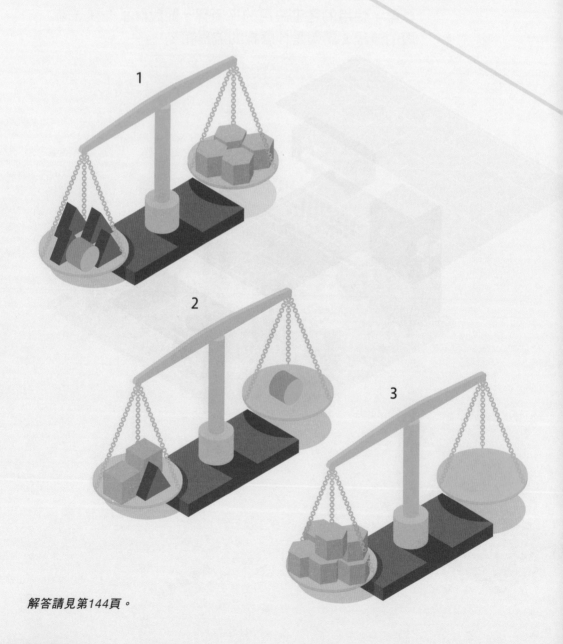

解答請見第144頁。

16

比對圖中的數字資訊，解出問號應該是哪個神祕四位數字。圓點數目代表出現幾個答案數字，綠色代表該數字位置正確，紅色代表不正確。例如，3825有兩個數字跟答案相同，但只有一個數字位置正確。

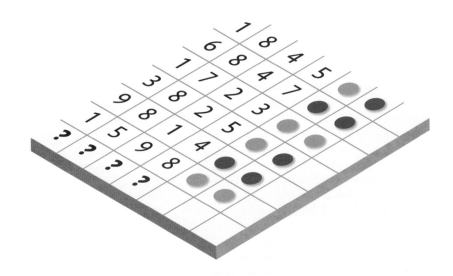

解答請見第144頁。

17

這個「填字遊戲」裡的所有答案都是數字。沒有線索的答案是個和動畫有關的重要日子（日、月、年）。

橫向

1 橫向9的4%
4 橫向8的四分之一
6 直向32的平方根
8 橫向9＋直向1
9 橫向33的前半×2×3×4×5
11 沒有線索
14 569×一籮的一半
15 645298＋橫向23
19 橫向8＋直向34少一
22 直向27－橫向33－47
23 50813×直向17
26 15109×直向5的首位數
28 10342247×3
32 直向10的20%
33 246＋397＋486＋直向12
35 $3^2＋4^2＋5^2$
36 151×4
37 1369的平方根

解答請見第144頁。

直向

1 直向3的首兩位數
2 直向18×直向25的末位數
3 橫向1的平方
4 直向18偶數位的數字，依序排列
5 直向12－直向27首三位數－橫向35
6 迴文
7 5613×直向13
10 直向20×5－(23×85)
12 羅馬數字DCCCLXXXIII
13 橫向1的150%
16 直向29數字重組
17 直向21－反向的直向21
18 5876439－4253826
19 1267×185
20 101^2
21 3×直向34
24 連續遞增的偶數
25 橫向4＋直向5
27 橫向14的八分之一
29 三角形的總度數
30 直向6＋一年的季數
31 直向29＋橫向36
34 橫向37－橫向35的20%

18 在3×3的格子中填入以下的顏色：紅、橘、黃、綠、藍、紫、粉紅、咖啡、黑。所有提示都與同一行或同一列有關聯，所以「A在B上面」表示A與B在同一行，而「C在D的左邊或右邊」表示C和D同一列。提示：黃色在綠色上面，綠色在藍色及粉紅色的左邊。粉紅色在橘色上面，橘色在紫色的右邊。黑色在藍色上面且在紅色左邊。綠色在咖啡色上面。

上方

解答請見第144頁。

解答

TEST 1

01

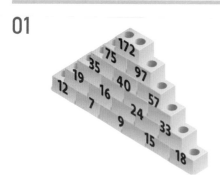

02

21 (18 + 3)

03

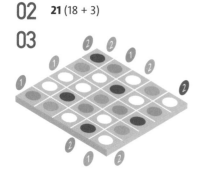

04

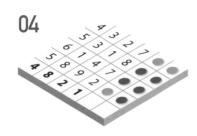

05

大象吃素;大白鯊是魚而不是哺乳類;大猩猩沒有尾巴。海豚是肉食性、有尾巴的哺乳類。

06

9	–	5	+	6	= 10
÷		÷		÷	
3	x	1	x	2	= 6
+		+		+	
8	–	4	x	7	= 28
= 11		= 9		= 10	

07

221。(序列由兩相鄰質數的乘積組成,排列方式為遞增:2×3、2×5、5×7、7×11、11×13、13×17。)

08

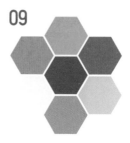

09

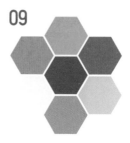

10

45. (7, 12, 14).

11

三個。(三角柱 = 1,方塊 = 2,圓柱 = 3,六角柱 = 4)

12

匹奇艦長,21個月,天王星太空站,太空漫步。庫克指揮官,19個月,月球太空站,清潔濾網。史塔中士,16個月,金星太空站,科學實驗。

13

9 ÷ 3 + 12 – 5 x 6 = 60
12 – 6 x 3 ÷ 9 + 5 = 7

14

B。將第一個多邊形的邊數乘以二,就是第二個多邊形的邊數。

15

A。每次圖片順時針旋轉90°,就會多一條黃線。紅線會上下切換。

16

上方

17

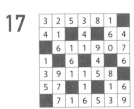

6/1/1907：瑪麗亞·蒙特梭利開設第一間學校。

18 **44:** (14 x 5) − (8 + 18)

19 一年三次（每105天＝3×5×7）；四月十五日。

TEST 2

01

02 **28** (12 + 16)

03

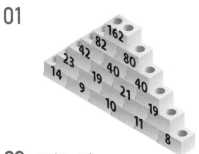

04 **100:** (1800 ÷ 9) − (88 + 12)

05 東京不在歐洲；巴黎不在海邊；威尼斯不是首都。都柏林是歐洲濱海的首都。

06

3	+	5	−	1	= 7
x		x		x	
9	+	8	+	6	= 23
−		÷		+	
7	−	4	x	2	= 6

= 20　　= 10　　= 8

07 **945**。（序列由前一個數字乘以下一個遞增的奇數組成：1×1、1×3、3×5、15×7、105×9。）

08

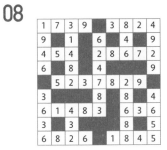

09

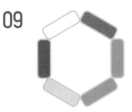

10 **47.** (8, 12, 15).

11 **D**。每一層都會多兩個點；沿著斜邊將圖片從左上往右下對折，會發現兩邊是對稱的。

12 55+55/5

13 18 − 11 x 6 + 12 ÷ 9 = 6
18 ÷ 6 x 12 − 9 + 11 = 38

14 阿達亞、金字塔、荷魯斯神、8年。布內卜、堡壘、阿蒙神、4年。戴迪、神殿、伊希斯女神、6年。

15 12個。（三角柱＝1，六角柱＝4，方塊加圓柱＝4。）

16

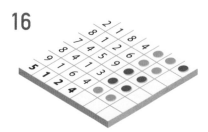

17

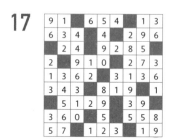

28/2/1935：華萊士・卡羅瑟斯發明尼龍。

18 E。別看顏色。第一張圖裡所有形狀都會在第二張圖多兩個邊。

19

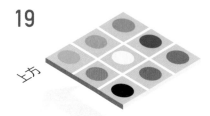

上方

TEST 3

01

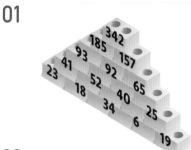

02 **26** (17 + 9)

03

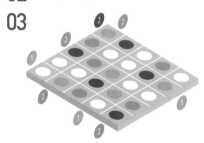

04 **13**。（第二位創世紀居民與第一位生日不同的機率是99/100；第三位生日與前兩位都不同的機率是98/100。因此，這三位創世紀居民生日不同的機率是0.99 × 0.98。一直將人數相乘，直到低於50%時，就是解答所需的人數）

05 長笛不是弦樂器；吉他不是管弦樂器；大提琴是是低音樂器而不是高音樂器。小提琴是高音部的管弦樂團弦樂器。

06

1	x	8	x	4	= 32
+		÷		+	
9	−	2	+	7	= 14
÷		x		−	
5	x	6	÷	3	= 10
= 2		= 24		= 8	

07


07

■	4	7	2	3	■	4	5	2	3	4
4	■	9	■	7	5	1	■	9	■	9
5	3	8	7	0	■	9	0	2	3	4
2	■	■	4	■	7	■	8	■	■	■
6	5	2	3	3	7	■	6	4	2	7
8	■	9	■	4	■	7	■	6	■	7
6	7	5	3	■	3	5	0	3	8	6
■	6	■	6	■	0	■	■	■	0	4
1	5	4	7	1	■	4	5	2	3	1
0	■	8	■	2	9	1	■	1	■	7
5	7	3	4	0	■	4	7	5	7	■

17

上方

08 8。（序列中每個數字都是序列中下兩個數字的總和。）

09

18

■	4	1	1	9	1	2	■	4
3	1	■	1	5	■	7	9	3
4	■	2	3	■	1	2	8	3
5	6	7	8	9	0	■	4	■
■	1	6	7	■	6	5	6	■
■	3	■	9	9	1	2	4	5
1	0	9	0	■	8	8	■	2
7	5	6	■	6	9	■	6	1
6	■	1	4	7	5	4	5	■

10/6/1895；電影先驅盧米埃兄弟的首部喜劇《水澆園丁》（L'Arroseur Arrosé）上映。

19 **111**: (97 – 42) + (7 x 8)（註：冥王星在 2006 年 8 月被認定為矮行星，而非行星。）

10 **30.** (5, 7, 8, 9).

11 2個。（三角柱 = 5，圓柱 = 3，方塊 = 2）

12 亞斯敏，45歲，德州，旅行鐘。耶胡迪，40歲，阿爾卑斯山，懷錶。尤里，33歲，羅馬，手錶。

13
28 – 7 ÷ 3 x 6 + 4 = 46
6 ÷ 3 + 28 – 7 x 4 = 9

20

14 **A**。藍色逆時針轉45°，粉紅色90°，橘色180°。

15 **D**。原色往外移動兩格，橘色與綠色交換，邊數依質數遞增。

16 川普（Trump）、歐巴馬（Obama）、雷根（Reagen）、卡特（Carter）、胡佛（Hoover）、柯立芝（Coolidge）。

TEST 4

01

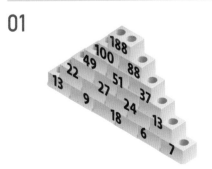

02 **18** (4 + 14)

03

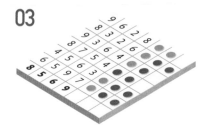

04 13. (8,9,11).

05

3	x	9	–	7	= 20	
x			+		x	
4	x	6	÷	8	= 3	
x			–		–	
2	x	1	x	5	= 10	

= 24 = 14 = 51

06 **5**。（該序列取決於遞增質數的差；將質數與奇數位的數字相加，然後將質數從偶數位的數字減去。因此解答為18 － 13。）

07

08

09 **48:** (500 ÷ 125) x (5 + 7)

10 **B**。紅色及藍色順時針移動一格，黃色及綠色逆時鐘移動一格。重疊時，會顯示混合的顏色。

11

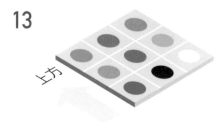

12 維若妮卡，筆電，299歐元，H商店。莫里斯，相機，199歐元，F商店。露辛達，洋裝，129歐元，L商店。

13

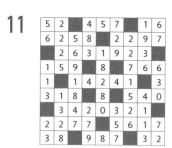

14 8; 2.

15 15 – 7 x 4 + 8 ÷ 5 = 8
 8 ÷ 4 x 15 + 5 – 7 = 28

16 **D**。第一組是第二組的二進位等價數字（第二組為十進位數字）。

17 1個方塊（方塊 = 2，圓柱 = 3，三角柱 = 6）。

18

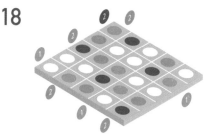

TEST 5

01
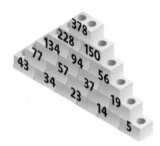

02
28 (12 + 16)

03
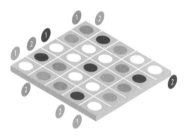

04
10: (12 + 4) – (90 ÷ 15)

05

8	x	4	÷	2	= 16
+		+		x	
9	x	7	÷	3	= 21
–		–		x	
5	+	1	÷	6	= 1
= 12		= 10		= 36	

06
129。（序列中每個數字都會加上6的倍數：3＋6＝9、9＋12＝21、12＋18＝39，依序進行）。

07

08

09
3. (4, 5, 5).

10
A。每次都會出現一個新元素，同時也會出現一種新顏色（每個新元素都是紅色）。

11
12個（一隻腳3個禮物）。

12
12 ÷ 3 + 24 – 4 x 2 = 48
24 ÷ 4 + 12 x 2 – 3 = 33

13
可拉，紫色，包柏頭，15個問題，10,000歐元。朵拉，綠色，短髮，12個問題，5,000歐元。諾拉，黃色，馬尾，7個問題，8,000歐元。

14
2個方塊。（方塊＝1＝，三角柱＝2，圓柱＝3，六角柱＝5。）

15

16

■	1	5	8	■	4	7	1	
4	8	■	2	7	2	■	9	7
4	1	5	3	2	0	9	■	7
4	8	3	■	9	9	4	3	8
■	3	6	1	■	2	3	4	■
3	4	9	4	1	■	5	5	1
8	■	4	4	9	8	6	4	1
9	8	■	4	9	2	■	3	4
■	2	2	1	■	3	5	2	■

1/8/1834：大英帝國廢除蓄奴。

17 **B**。在上面的形狀變成在下面的形狀，右邊的形狀順時針繞著左邊的形狀旋轉90°。

18

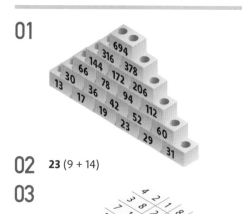

TEST 6

01

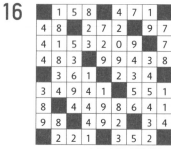

02 **23** (9 + 14)

03

04 3, 7, 9, 12.

05 9個三角柱。（三角柱 = 2，方塊 = 7，圓柱 = 8）。

06

07 壁球不是奧林匹克運動；手球完全是團隊運動且不需要球拍或棍棒；高爾夫完全是室外運動。網球是奧林匹克運動，需要球拍，也能在室內進行。

08

6	x	5	÷	2	= 15
÷		+		x	
3	+	9	+	4	= 16
x		–		x	
8	+	7	–	1	= 14

= 16 　　= 7 　　= 8

09 **1113122113**。下一個數字都會與前一個數字有關：13與前一個數字3有關，其中含有一個3；1113與前一個數字13有關，其中含有一個1及一個3；3113與前一個數字1113有關，其中還有三個1跟一個3。

10

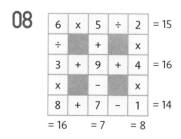

11

12
68: (64 ÷ 16) x (5 + 12)

13
D。

14

7	6	5	4	■	1	9	9	1
8	4	■	1	7	6	■	2	3
1	6	6	8	■	4	7	7	9
9	7	■	■	7	5	6	■	7
■	1	9	9	1	8	9	3	■
4	■	4	6	8	■	■	2	9
1	9	5	8	■	2	8	1	3
6	6	■	3	0	0	■	5	2
4	2	1	0	■	2	6	9	2

19/9/1893：紐西蘭讓成年女性擁有投票權，是
世界上第一個這麼做的國家。

15
安妮，海盜，C社團，3.55。貝克，泰迪熊，F
社團，3.30。嘉莉，銀行經理，J社團，3.42。
阿丹，仙女，A社團，4.17。

16

上方

17
12

18
9 – 4 x 8 + 36 ÷ 38 = 2
36 ÷ 4 x 8 – 38 + 9 = 43

19
D. 後者圖形的數量對應到前者有幾個邊。

TEST 7

01

（圖中數字）584 315 269 185 112 130 139 59 73 57 82 22 53 20 37 16 37 45 4 33 12

02
37 (14 + 23)

03

（圖）

04
2: (4 x 5) ÷ (4 + 6)

05
汽車不是人力車；獨木舟不是陸上運輸工具；
嬰兒推車沒有方向盤。腳踏車是人力車、陸上
運輸工具、有方向盤（龍頭）。

06

5	+	8	x	3	= 39
+		+		x	
1	+	9	–	6	= 4
+		x		–	
7	x	2	x	4	= 56
= 13		= 34		= 14	

07

2	9	4	8	1	3	5	0	■	8	4	9	2
7	■	9	■	0	■	7	■	3	■	5	■	2
1	2	9	■	2	8	9	6	2	0	3	1	3
6	■	5	■	3	■	■	4	■	0	■	■	7
■	6	5	1	9	■	4	2	1	3	9	8	■
5	■	■	3	■	9	■	2	■	1	■	3	■
5	0	3	0	■	7	3	8	■	6	4	3	2
5	■	4	■	3	■	5	■	7	■	■	5	■
■	4	2	1	3	5	2	■	6	0	3	0	■
5	■	2	■	4	■	■	2	■	3	■	2	6
2	7	9	4	1	9	3	0	4	■	3	4	8
3	■	1	■	5	■	6	■	5	■	8	■	3
9	9	7	9	■	4	9	2	8	1	5	3	0

08

09 4, 6, 11, 17.

10 **B**。原色順時針旋轉，每次旋轉的度數是60°的倍數（60、120、180）。二次色逆時針旋轉至下一個空格。

11 **1165**。（序列依加法跟乘法交替，每次數字照以下方式增加：＋1、×2、＋3、×4、＋5……）

12 麥安娜，泰式，黃色。蘇阿丹，義式，藍色。羅瑞德，素食，黑色。彭妮塔，法式，紅色。

13 24 − 6 ÷ 3 x 12 + 8 = 80
12 ÷ 3 x 8 + 24 − 6 = 50

14 「我會被流放到乙國度。」

15 10個三角柱。（三角柱 = 2，方塊 = 3，圓柱 = 8，六角柱 = 10）。

16

17

8	3	3		1	2	7	7	
4	1	9	5	9		3	4	3
3		1	1	8	5	1		2
6	1		7	3	0	4	4	4
	2	3	4		5	8	5	
6	4	1	8	9	6		1	7
6		1	2	5	3	3		1
1	4	8		1	1	6	6	3
	9	9	7	7		6	0	7

6/4/1896：第一屆現代奧林匹克運動會揭幕。

18 **E**。順時鐘旋轉90˚為E，逆時鐘旋轉18˚為D。選項都沒有比原本的圖案大。

19

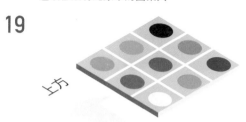

上方

TEST 8

01

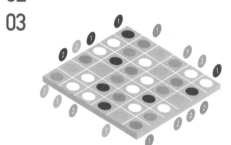

02 **32** (19 + 13)

03

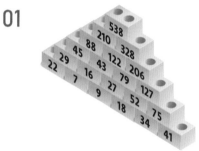

04 **48:** (3 x 8) + (4 + 20)

05 8個六角柱。（圓柱 = 1，六角柱 = 2，三角柱 = 3，方塊 = 4）。

06

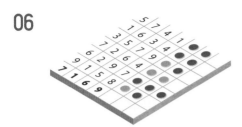

07

1	+	7	x	8	= 64
x		x		x	
9	÷	3	x	6	= 18
x			−	÷	
2	+	5	−	4	= 3
= 18		= 16		= 12	

08

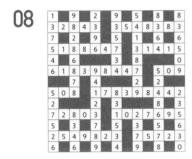

09

10　5. (9, 13, 17, 20.)

11　**A**。

12　**141**。（序列中每個數字會依連續的平方數增加：1、4、9、16⋯⋯）

13　**12**。（如果12隻魚鷹在36分鐘內捉了24條魚，相同的12隻魚鷹將會在360分鐘內捉240條魚。360分鐘是180分鐘的兩倍，因此那12隻魚鷹將會在180分鐘內捉120條魚。）

14　100 − 25 ÷ 5 + 3 x 4 = 72
5 − 3 x 100 ÷ 4 + 25 = 75

15　《與熊共舞》：崔艾倫執導，史蓓兒、溫威普主演。《乾涸之河》：藍詹姆執導，歐安妮、葛比爾主演。《被遺忘的人》：史馬丁執導，詹凱咪、楊比利主演。《正午時分》：何歐爾執導，萬玫瑰、馬大庫主演。

16

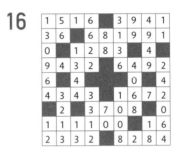

6/8/1991：第一個網站上線。

17　D。中間的圖待在原本的位置，最後面的圖變成最前面的（反之亦然），左邊的移到右邊，右邊的移到左邊。

18

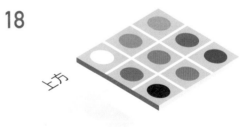

TEST 9

01

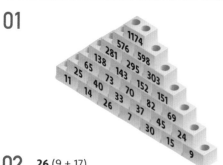

02

26 (9 + 17)

03

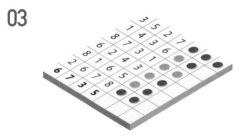

04

84及28。（年齡差距為56，所以孫子出生時祖父為56歲。將年齡差除以二後將結果加至年齡，即可找出兩人的現在年齡。）

05

猴子不是農場動物；山羊不在十二生肖中；公雞不是哺乳類。馬是生活在農場裡的哺乳類，且是十二生肖的一份子。

06

3	–	1	x	4	= 8
+		+		x	
2	x	8	–	9	= 7
x		–		÷	
5	+	7	÷	6	= 2
= 25		= 2		= 6	

07

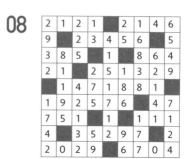

08

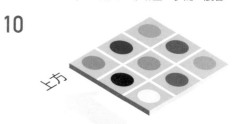

14/7/1881：伯特・格雷特殺死比利小子。

09

湯姆，寶兒，黃金，花束，湖區，帳篷。迪克，蒂瑪，白金，一盒巧克力，山區，旅社。哈利，瑪亞，鉑金，咖啡壺，多妮，農舍。

10

11

12

60: (11 – 2) + (211 – 160)

13 **D**。圖片的邊數增加的數量為：3、4、5、6、7。

14 **520**。（序列包含遞增的三次方數，加上進行三次方的數字）：(1×1×1+1)，(2×2×2+2)，(3×3×3+3) 依序進行。

15 3, 5, 8, 13, 21.

16 12 − 11 + 9 ÷ 5 x 6 = 12
11 − 5 x 6 ÷ 12 + 9 = 12

17 **A**。較小的圖形逆時針移動，移動的次數依圖形上有幾個點決定。

18 十個三角柱。（三角柱 = 1，圓柱 = 5，六角柱 = 6）。

19

TEST 10

01

02 **31** (6 + 25)

03

04 **1524:** (102 ÷ 17) x (276 − 22)

05 大海雀是絕種且不會飛的水鳥；鴕鳥是現生且不會飛的陸地鳥；天鵝是現生且會飛的水鳥。企鵝是先生且不會飛的水鳥。

06
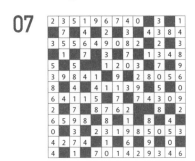

07

08

09 11. (7, 8, 12, 15, 18.)

10 **C**。格子逆時針旋轉45°，黃色直線上下交換。

11 **5**。（序列依循的模式為奇數位的數字加法，偶數位的數字減法。從1開始，一次增加1（＋1，−2，＋3，−4，＋5，−6依序進行））。

12 薛珍妮，布洛納颱風，九月，週一。方瑪亞，迪爾德颱風，一月，週四。包保羅，埃蒙颱風，三月，週五。白湯米，康納颱風，十一月，週三。

13 20 ÷ 4 x 7 − 14 + 10 = 31
14 − 4 x 10 ÷ 20 + 7 = 12

14 將6盒放在天秤的一側,再將6盒放在另一側。
如果天秤平衡,表示這12盒內都沒有額外的巧
克力,一定在最後的6盒裡。然而如果天秤傾
斜,較重的那端一定包含額外的巧克力。重複
此步驟找出含額外巧克力的6盒,將3盒放一
側另外三盒放另一側。較低的那側一定含有額
外的巧克力。將最後這3盒巧克力的其中一盒
放在一端,另一盒放在另一端。如果有一邊降
低,這盒一定含有額外的巧克力。如果天秤維
持平衡,額外的巧克力位於不在天秤上的那盒
巧克力內。

15 9個三角柱。(方塊 = 1,三角柱 = 2,六角柱
= 3,圓柱 = 1)。

16

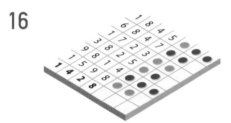

17

9	6		9		6	2	3		2	8
2	4	9	2	2			2	4	0	0
	9		1	8	1	1	1	9	2	8
4	0	9	6	8		4		0		2
	4		3	8	4	6	5	1	7	
2	5	1	8		0		3	0	6	2
3	2	0	1	2	1	9		2		
4		2		4		4	5	3	2	7
3	1	0	2	6	7	4	1		6	
9	8	1	0		8		2	0	1	2
5	0		6	0	4		1		3	7

18/11/1928:米老鼠第一次出現於《汽船威力
號》(Steamboat Willie)。

18